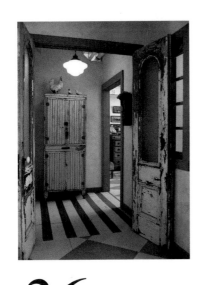

讓女人的自由與靈感舒展的空間

26個

美國女設計師

Where women *Create*

的靈感工作室

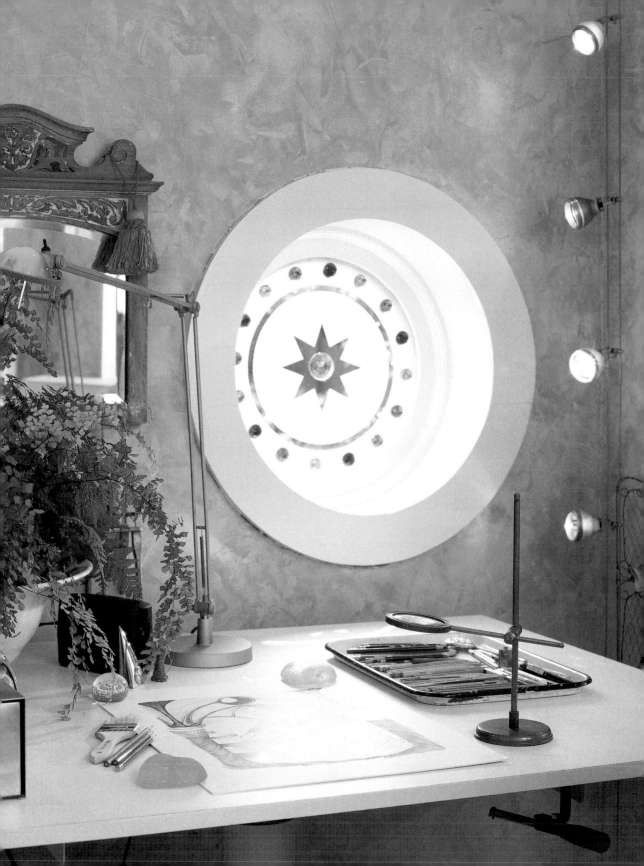

生活良品29

26個美國女設計師的靈感工作室

Where women Create

讓女人的自由與靈感舒展的空間

作者⊙喬‧派坎 (Jo Packham)

翻譯⊙王淑玫

太雅生活館

生活良品29

26個美國女設計師的靈感工作室——讓女人的自由與靈感舒展的空間

作　　者　喬‧派坎（Jo Packham）
翻　　譯　王淑玫

總 編 輯　張芳玲
書系主編　張敏慧
文字編輯　李雅鈴
美術設計　何月君

TEL：(02)2880-7556　FAX：(02)2882-1026
E-MAIL：taiya@morningstar.com.tw
郵政信箱：台北市郵政53-1291號信箱
網址：http://www.morningstar.com.tw

發 行 所　太雅出版有限公司
　　　　　台北市111劍潭路13號2樓
　　　　　行政院新聞局局版台業字第五○○四號
印　　製　知文企業(股)公司 台中市407工業區30路1號
　　　　　TEL：(04)2358-1803
總 經 銷　知己圖書股份有限公司
　　　　　台北公司 台北市106羅斯福路二段95號4樓之3
　　　　　TEL：(02)2367-2044　FAX：(02)2363-5741
　　　　　台中公司 台中市407工業區30路1號
　　　　　TEL：(04)2359-5819　FAX：(04)2359-5493

郵政劃撥　15060393
戶　　名　知己圖書股份有限公司
初　　版　西元2006年09月01日
定　　價　330元
(本書如有破損或缺頁，請寄回本公司發行部更換：或撥讀者服務部專線04-2359-5819#232)

ISBN-13：978-986-7456-95-3
ISBN-10：986-7456-95-5
Published by TAIYA Publishing Co., Ltd.
Printed in Taiwan

國家圖書館出版品預行編目資料

26個女設計師的靈感工作室：讓女人的自由與靈感舒
展的空間／喬‧派坎（Jo Packham）作：王淑玫翻譯.
—— 初版 —— 臺北市：太雅， 2006【民95】面：
公分. ——（生活良品：29）
含索引
譯自：Where women create： inspiring work spaces
of extraordinary women
ISBN 978—986—7456—95—3（平裝）

　1.室內裝飾

967　　　　　　　　　　　　　95013006

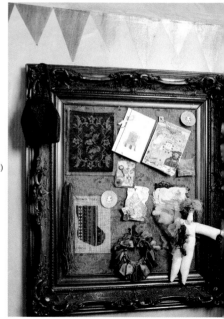

前言

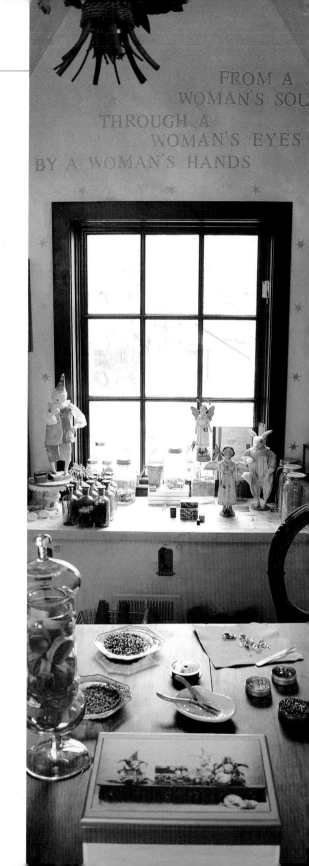

從孩童時期開始，我們的心中就深埋著一個夢想，有時候，我們會與最要好、最信任的朋友分享；但是往往會將它隱藏起來，因為實現的可能性實在是低到難以令人相信。有些人夢想成為芭蕾舞伶、有些則夢想在卡內基演奏廳或是百老匯表演。我的夢想是成為「從絢爛無比的日出或是璀璨的瀑布中擷取靈感的藝術家」。

我最年長、最親愛的朋友是個藝術家，隨著年齡的增長，她創作出我只能夢想的佳作。隨著歲月的流逝，我的夢想越來越鮮明，但是我明白創造藝術並不是我所擅長的。在進入出版界後，才發現我擅長於讓自己被才華洋溢的藝術家所圍繞。

在過去這些年中，這些多才多藝的朋友讓我明白我也是個藝術家——以我自己的方式創造出美麗的事物。因為這種認知，我才嘗試著去打破那道阻礙許多女性相信自己才華、以及實踐夢想的障礙。

這就是我發想本書的原因。本書中的女性無論在布置出她們的創意空間之前、之中或是之後，都創造出非比尋常的事物。在每一個篇章中，她們都回答了關於如何塑造有助於創造、而非阻礙創意過程的空間問題。由於沒有一個保證適用於每個人的公式，她們提供自己所知做為啟發和建議，以幫助追尋你的創意。

所以，無論你是在餐桌上、一個房間或是完整的創作空間內工作，歸根究底的是：你必須選擇去傾聽並尊重來自內心的創意。我希望本書能激發你去發現自己、佔據這世界的某個角落，並讓深藏在心靈中的美好得以開展。

目録

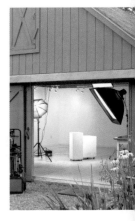

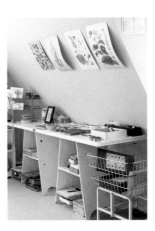

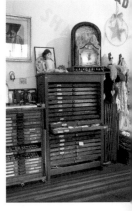

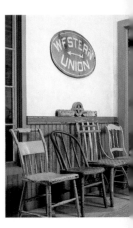

攝影師

Steve Aja Photography：pages 8－15，24－31，50－59
Taffnie Bogart：pages 16－19
Kelli Coggins：pages 142（Nibbob）
B.Evan Davis：pages 136
Ryne Hazen for Hazen Photography：pages 72－77
Ryne Hazen and Zac Williams for Chapelle,Ltd.：pages 78
－83，108－113
Jenifer Jordan：pages 126－131
Chris Little：pages 137－141

Thomas McConnell：pages 46－49
Brian Morris for Morningstar Photography：pages 38－41
Brian Oglesbee：pages 64－71，122－125，132－135
Karen Pike Photography：pages 32－37
Mark Tanner Photography：pages 20－23，42－45，60－
63，84－89，104－107
Sabine Vollmer von Falken：pages 96－103，114－117
Jesse Walker：pages 118－121

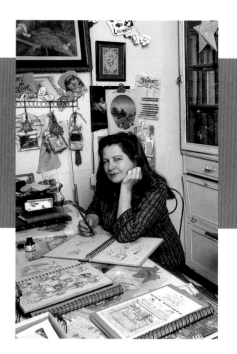

溫蒂・艾迪森
Wendy Addison

——她所創作的無論是獨樹一格的古董風格紙藝作品，或是閃亮手藝品，都曾經是瑪莎・史都華電視節目報導的題材之一。

在一頂可以摺疊的高帽子和手持地球儀的陶土人型（四歲女兒的作品）之間，你可以見到溫蒂・艾迪森。溫蒂的店面兼工作室，位於柯斯大港市的老舊店面，雖然有時候開放參觀，不過可別想找到固定的開張時段。

溫蒂戲稱柯斯大港是個「小、隱密的維多利亞風格鬼鎮」，它坐落在沙加緬度河流入舊金山灣的卡金晶茲海峽岸邊上。夢想劇場（The Theatre of Dreams）可以被比擬爲那條流經它那飽經風霜的大門前的水道——作品起起落落地流出創意的河流後，隨意地散落在停滯的地方，或著是繼續漂流出視線之外。

雖然身處於這些創意漂流物之中會讓有些人抓狂，但是溫蒂卻覺得這些能夠激發她更多的創意。「我喜歡坐在物品、紙張和古董堆積出來的窩中。當我投入工作時，這個

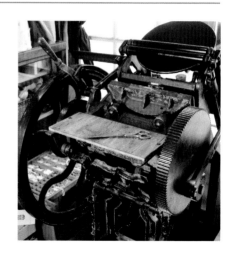

上一　溫蒂坐在放置她的素描簿和筆的私人工作桌前。

上二　溫蒂用來創作的古董印刷機。

右頁　「我希望可以很坦誠地將我的想像力傳達給進入我工作空間的每一個人，那是我最棒的一部分。」

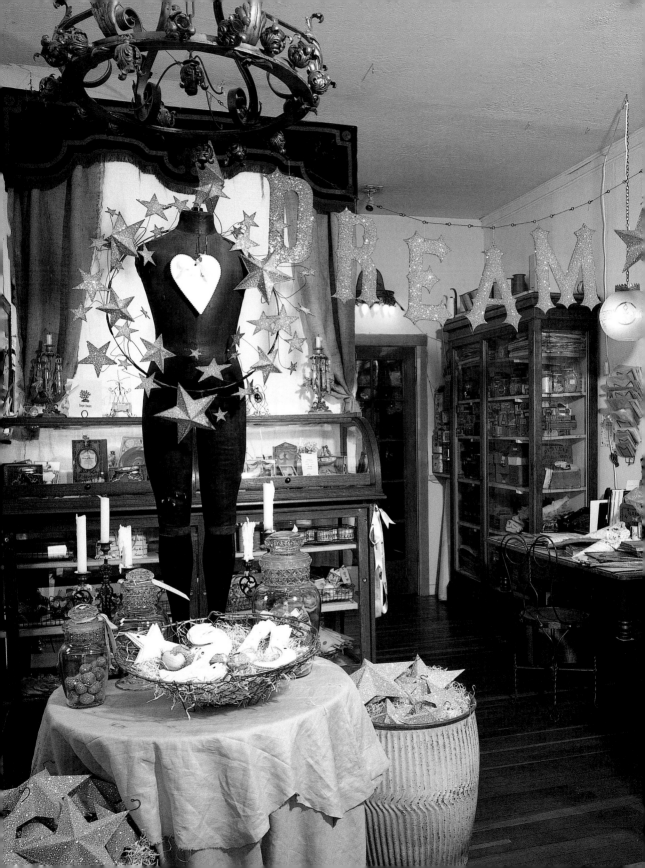

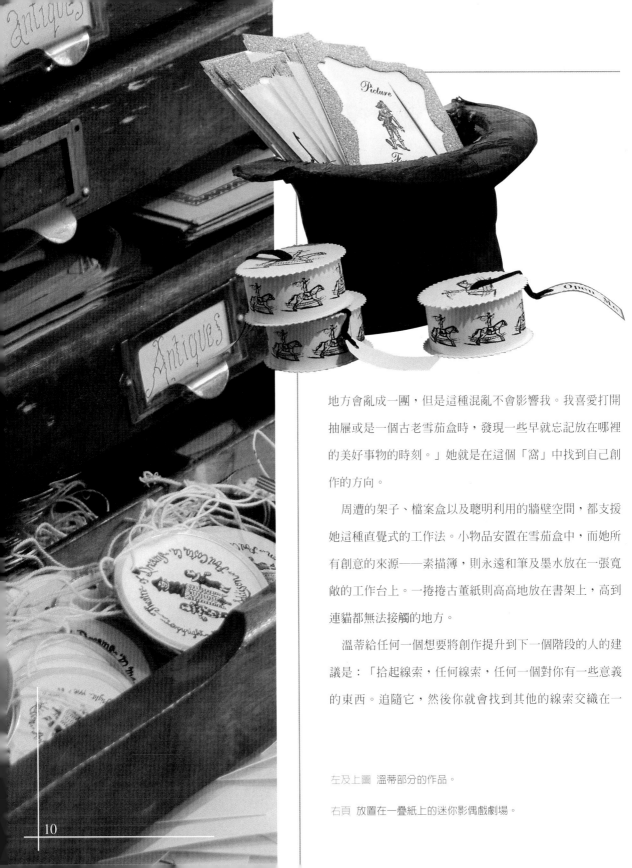

地方會亂成一團，但是這種混亂不會影響我。我喜愛打開抽屜或是一個古老雪茄盒時，發現一些早就忘記放在哪裡的美好事物的時刻。」她就是在這個「窩」中找到自己創作的方向。

周遭的架子、檔案盒以及聰明利用的牆壁空間，都支援她這種直覺式的工作法。小物品安置在雪茄盒中，而她所有創意的來源——素描簿，則永遠和筆及墨水放在一張寬敞的工作台上。一捲捲古董紙則高高地放在書架上，高到連貓都無法接觸的地方。

溫蒂給任何一個想要將創作提升到下一個階段的人的建議是：「拾起線索，任何線索，任何一個對你有一些意義的東西。追隨它，然後你就會找到其他的線索交織在一

左及上圖 溫蒂部分的作品。

右頁 放置在一疊紙上的迷你影偶戲劇場。

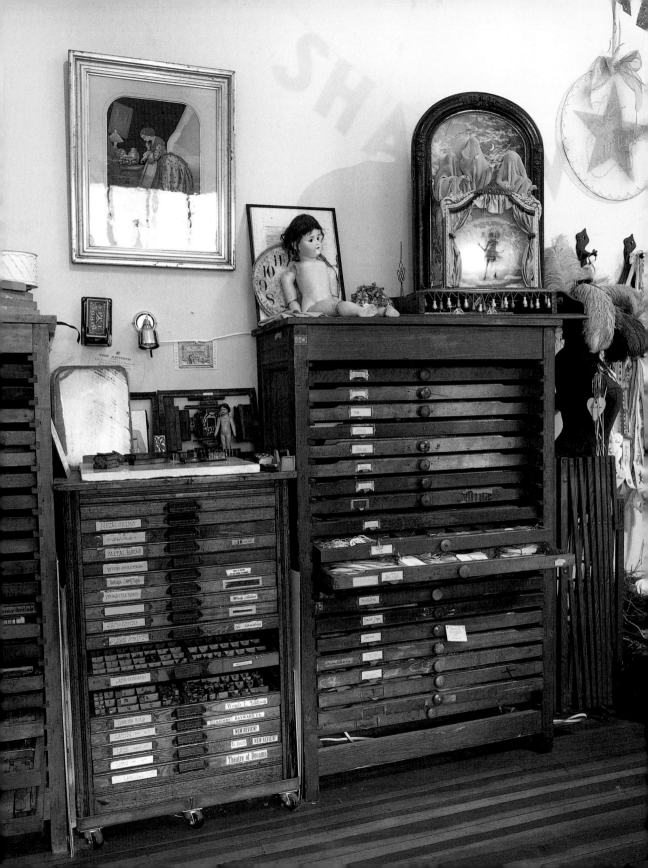

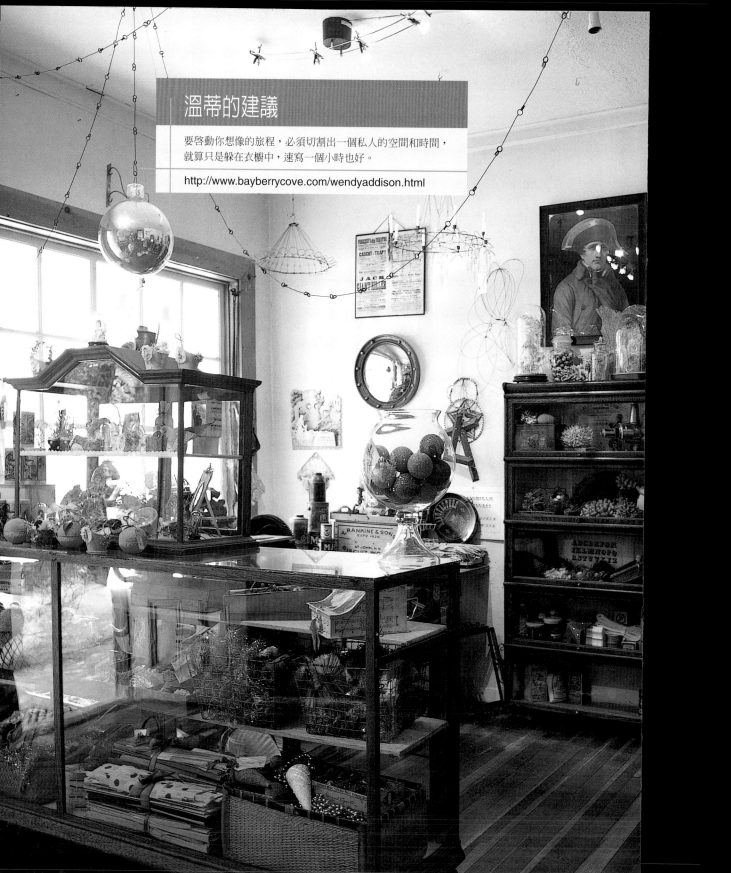

溫蒂的建議

要啓動你想像的旅程，必須切割出一個私人的空間和時間，
就算只是躲在衣櫥中，速寫一個小時也好。

http://www.bayberrycove.com/wendyaddison.html

起，讓你有一些可以牢牢抓住的東西。」透過如同激發創意時的隨性態度來處理工作室，溫蒂創造出一個提升並且反映出個人創意的空間。

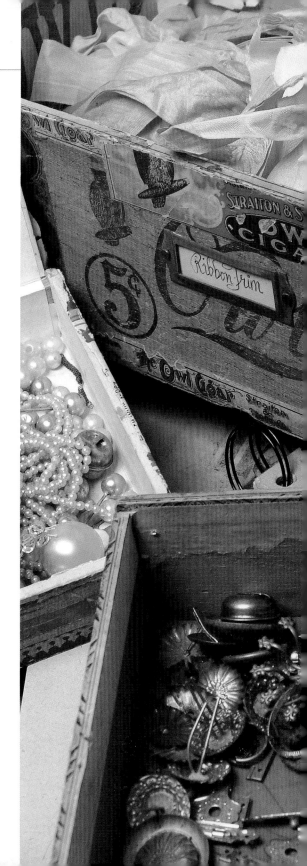

左頁　一個古董展示櫃的策略性擺設，區隔出印刷的空間。注意懸掛在天花板上的水晶球。

上　溫蒂空間的名稱是「把白天當成一個表現出最美麗、無懼、讓想像飛翔的舞台的邀約。」

右　古董雪茄盒盛裝著溫蒂蒐藏的古董裝飾品，包括古董雪茄緞帶、人造珍珠以及銅製五金。

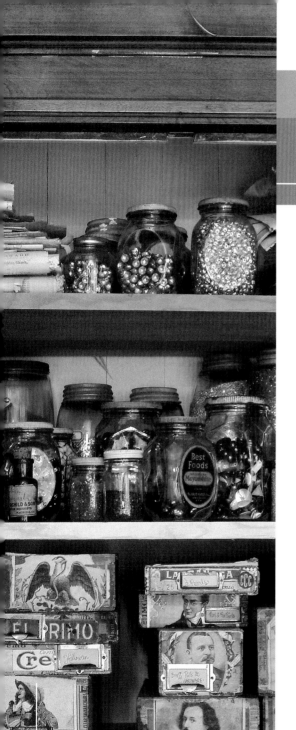

溫蒂最愛的一句話

當有人要一位著名的詩人為詩下定義時，他說：「我不知道，但是每天都有人因為缺乏詩而死。」我們都需要一個可以去追尋或者為自己創造詩的地方。

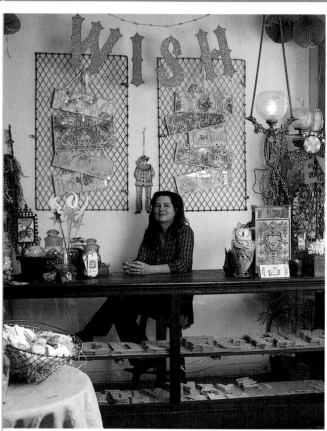

左　蒐藏的小東西不但看起來美觀，同時也能激發創意。古老的玻璃罐裝著古董玻璃珠或是亮片。古老的雪茄盒裝著更多的小玩意，等待溫蒂的想像力為它們在她奇幻的作品中找到一個家。

上　溫蒂坐在她的店面兼工作室這個夢想劇場的櫃檯後。

右頁　在未完成作品「影舞」前，這個機械式的跳舞仙子會一直掛在工作室的空中。這是貫穿作品的線索之一，是溫蒂對於空間的視覺效果和意外驚喜的偏好。

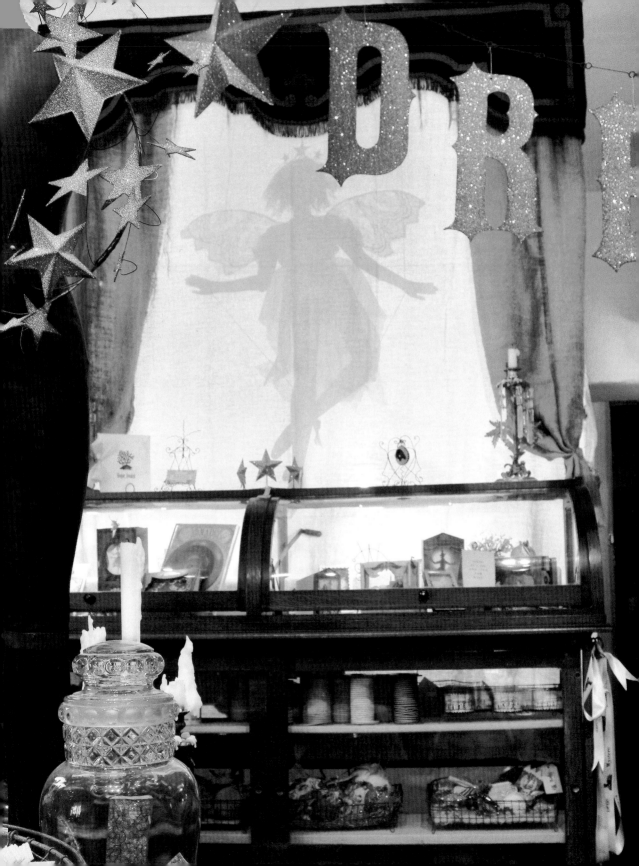

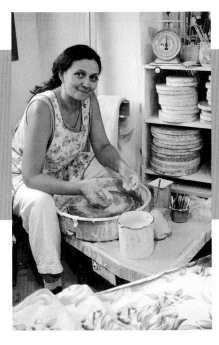

蘇珊·亞歷山大
Susan Alexander

—— 蘇珊是一位陶藝創作家，同時也是出了幾本陶藝書籍的作家。

對一個以陶土創作的人而言，工作室不是種奢侈而是必需。「單僅是陶土和粉塵就不健康到不適合在客廳中進行。」陶藝家兼作家蘇珊·亞歷山大指出，如果無法在家中設置工作室的話，她建議找一個公共陶藝室，這還有著同伴的附加好處。如果陶藝家選擇在家中工作的話，市面上有數種陰乾、烤箱燒製的陶土可供選擇。不是所有的作品都適用這種陶土，但是對於那些在餐桌上進行的作品以及小型的創作，這是可以接受的媒材。

「工作空間的氣氛很重要，」蘇珊說：「在我城中的工作室中，創作的作品上面都飾以古老城市街道上的房子。」現在她在一個周圍環繞著農地、由十九世紀的乳牛穀倉閣樓所改裝的工作室裡創作，她所製作的瓷磚和裝飾性作品上面就是雞和鄉村景緻。

了解自己的需求，幫助蘇珊塑造出一個囊括威斯康辛州

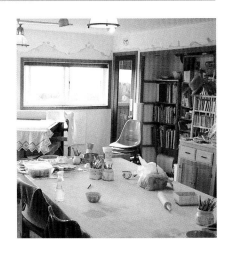

上一　坐在手拉胚電動轉檯前的蘇珊，身邊環繞著她的媒材所需的工具。

上二　寬大的長桌和座位，迎接蘇珊陶藝課的學生們。

右頁　和許多藝術家一樣，蘇珊也喜歡以其他的媒材創作。這個工作空間很適合拿羊毛（自家養的）來創作。

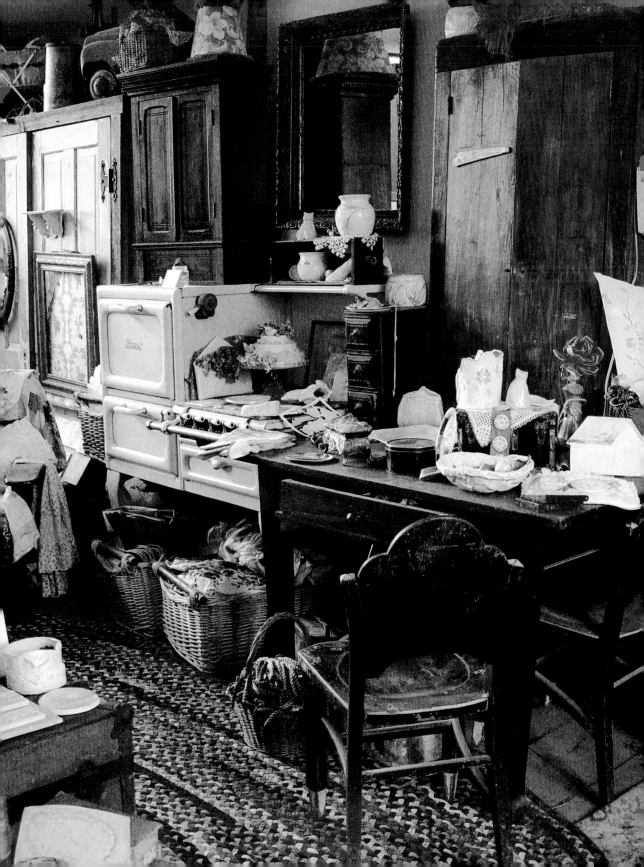

鄉間美麗景緻的功能性空間。蘇珊說剛起步的藝術家往往在自家陰暗又無法激發靈感的地下室中創作。「陶藝這種藝術型態非常的費時，你眞的需要一個可以長時間待在那裡工作的空間。如果地下室或是車庫是你不得不的起點，在視線所及的地方陳列一些能夠激發靈感的東西，花點時間喝杯茶，坐在一張舒適的椅子中安靜的思考。良好的採光也很重要。如果沒有景觀優美的大窗戶提供你天然光線的話，全光譜燈泡能幫你解決問題。」

若不是每週一次的成人陶藝課程，她就不會像目前這樣清掃並整理她的工作室。「維持整潔能節省時間。」她說：「如果要我在藝術創作和清潔打掃之間做選擇的話，我大多是選擇藝術。」

蘇珊最愛的一句話

「擁有快樂的責任最常受到忽視。透過擁有快樂，我們將無以名之的好處散播到全世界。」
——羅伯·路易·史帝芬生（Robert Louis Stevenson）

左上　蘇珊的纖維材質作品（如：布料、棉、麻、尼龍）都儲放在另一個空間，以防落塵。

左下　釉藥是以編號來排列，這要比讀標籤來的容易。

上　鳥、花和其它激發蘇珊創意的自然元素。

右頁　一個一百英尺長的穀倉提供充裕的空間給一個陶藝工作室及一個纖維作品（如：布料、棉、麻、尼龍）工作室。

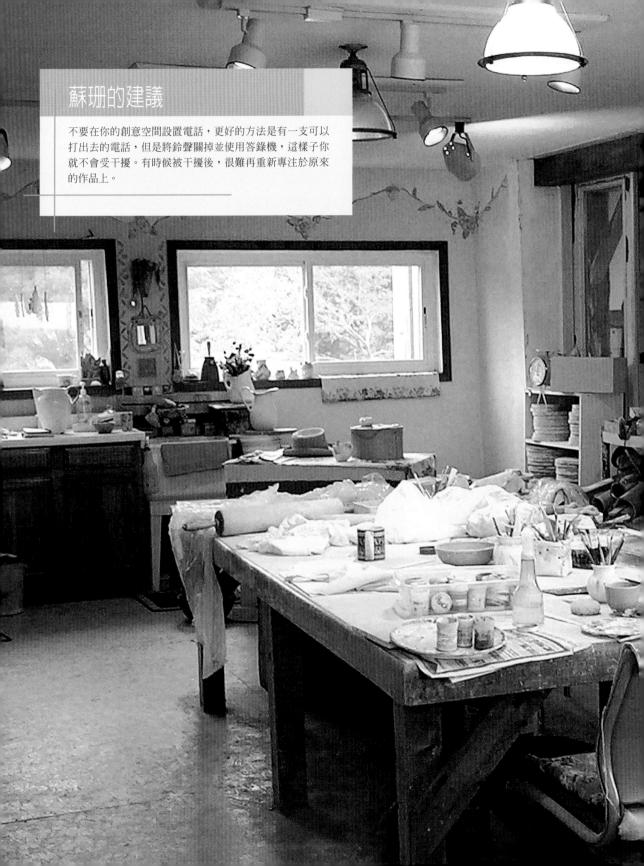

蘇珊的建議

不要在你的創意空間設置電話，更好的方法是有一支可以打出去的電話，但是將鈴聲關掉並使用答錄機，這樣子你就不會受干擾。有時候被干擾後，很難再重新專注於原來的作品上。

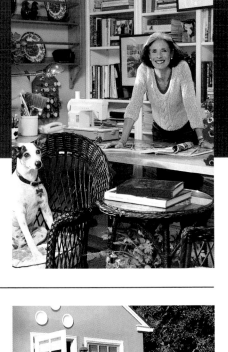

琪蒂・芭特勒繆
Kitty Bartholomew

——全方面地擁抱世界的獨特方式，讓這位室內設計師兼作家在某些部分擁有不平凡的經歷，例如在歐普拉的節目中開個單元或者是主持自己的電視節目。現在更在自己的網站上面分享並教導大家如何布置你的居家環境。

琪蒂・芭特勒繆幾乎嘗試過所有的手工藝，這都得歸功於她的好奇心。「我只不過是張大雙眼，讓我好奇的眼睛引導我的生活。」她說。不過，要集中那廣泛的創意是個挑戰——而一個創意空間幫助她完成這個挑戰。

她將自家車庫改裝成工作室，但是外觀看起來則完全像個溫馨的小木屋，有著石板的階梯走道和茂密的綠色植物。為了要收納因不同興趣所產生的工具和材料，琪蒂將有著寬且淺抽屜的訂製櫃子發揮到極限，加高屋頂以增加儲放布料的空間，而檔案則隱藏在粗麻袋製的窗簾後面。

擁有一個集中放置工具的地方，有助於琪蒂維持創意的順暢。「如果我得跑五個地方才找得到東西，我早就忘記原來的構想了。」她認為任何人都可以創造出一個能培養出創意的空間，所以堅持要幫助預算有限的人，也能創造

上一　琪蒂和她的愛犬點點。

上二　這個迎賓走道設定了工作室優雅舒適的氛圍。

右頁　為了增加空間的舒適度和功能性，琪蒂將能激發創意的書籍和雜誌放置在高及天花板的書架上。

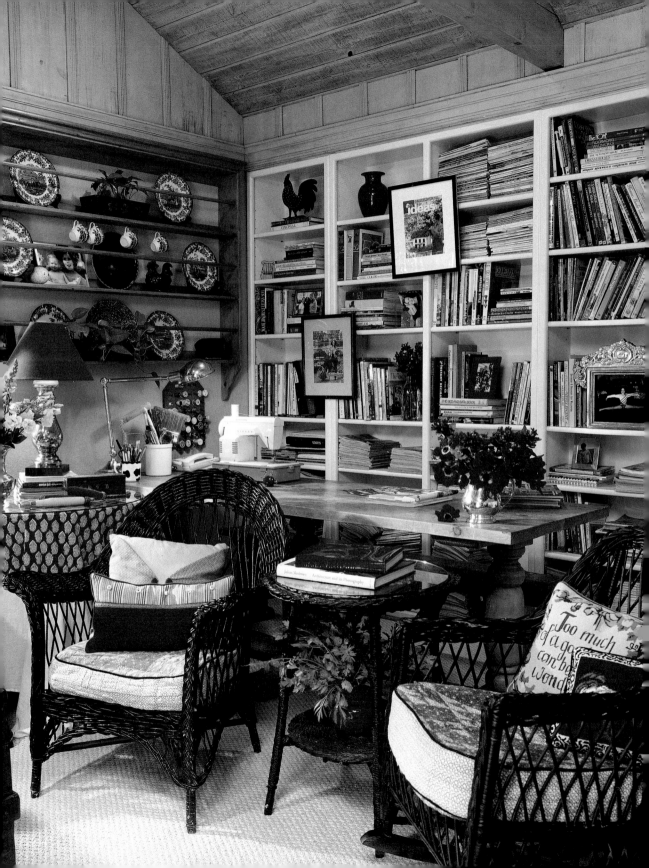

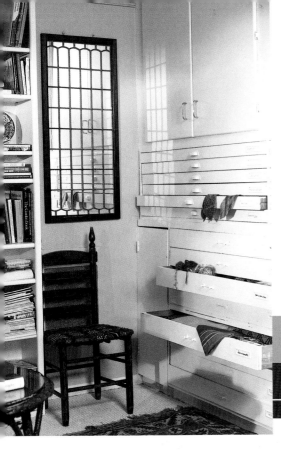

出激發創意的功能性空間。

「先逛高價位產品商店，然後再去找折扣品。」如果你暫時無法擁有設備齊全的工作室，琪蒂建議你可先確認工作室必備的基本要件，然後盡可能尋找替代方案。一扇架在檔案櫃上的門，稍微改裝之後就是個便宜的工作檯，「創意的空間可藉由一張地毯、特殊的燈光或是繪畫來界定。」百分之九十五的人都在餐桌上工作，或者是其他有限空間的地方。從小的地方改變開始，然後把它擴大。

琪蒂最愛的一句話

「不在於你所沒有的，而在於如何善用你所擁有的。」——佚名

左上　前任的屋主是名建築師，製作了這個寬且淺的抽屜儲物櫃，現在裡面則儲放著毛線、噴漆和布料等不同的材料。

左下　粗麻袋窗簾後面隱藏著檔案櫃，開放的架子則適合以盒子、錫罐和其他的儲物盒子來儲存材料。

上　籃子讓進行中的作品顯得賞心悅目。

右頁　琪蒂將她的空間劃分為數個不同的區域，每一個都有著不同的個性和功能。

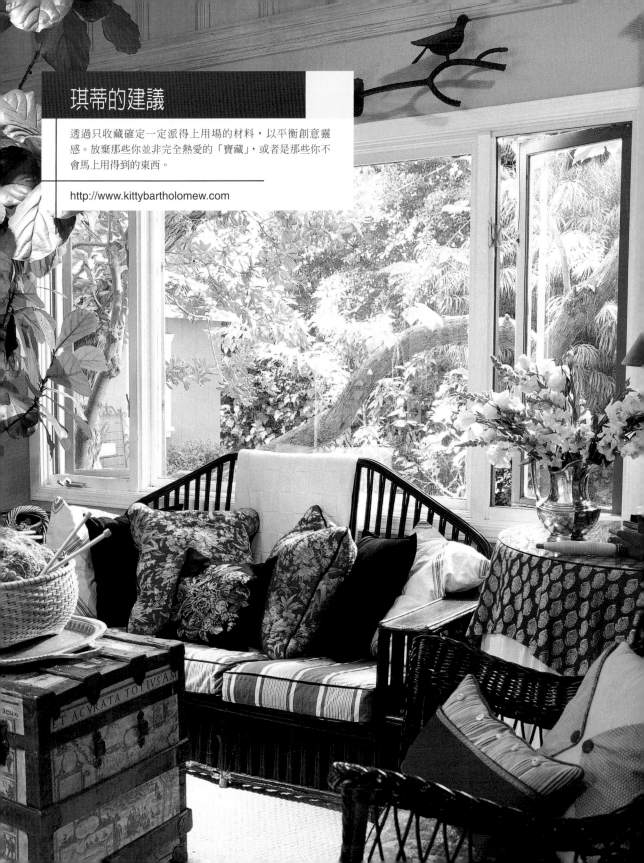

琪蒂的建議

透過只收藏確定一定派得上用場的材料，以平衡創意靈感。放棄那些你並非完全熱愛的「寶藏」，或者是那些你不會馬上用得到的東西。

http://www.kittybartholomew.com

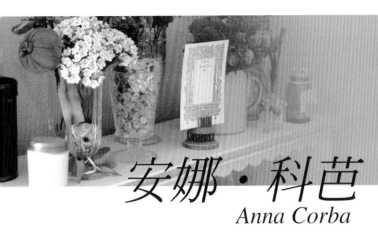

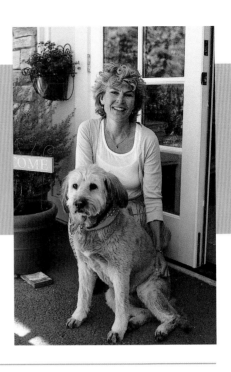

安娜・科芭
Anna Corba

——在獨立的自我空間中，尋找自我創意來源是安娜・科芭一向堅持的理念，因為如此才可以達到獨立思考、並且不被中斷。

安娜・科芭的工作空間是個兩層樓的馬廄改裝，一樓用來儲存材料和寄送手工作品，樓上的寬敞窗戶讓工作室內充滿陽光和流動的空氣。當你進入時，可能會嗅到空氣中精油蠟燭的香氣，聽到符合當天的天氣或是當時時間的音樂。

「我是我的空間完全的主人。」安娜說：「有時候我走入工作室只是為了要深吸一口氣，然後就感到在自己的世界中安定下來了。」

擁有自我的空間讓安娜可以更有條裡，她承認：「在混亂中我無法思考。」擁有自己的空間，東西放置的地方就不會被更動，當她沉溺於創作時，可以在完全不被中斷的情況下找到需要的素材。

她將材料整齊地儲放在透明的盒子，以及貼有標籤的抽

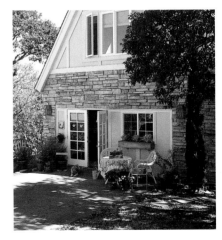

上一　安娜和愛犬凱樂斯歡迎賓客來訪。

上二　馬廄的一樓是用來收發郵件、傳真和儲放原始素材，讓樓上成為完全的創作空間。

右頁　安娜最愛的桌子上通常都布滿著正在進行作品的相關素材。

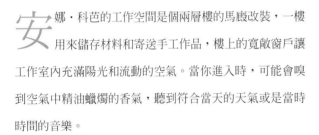

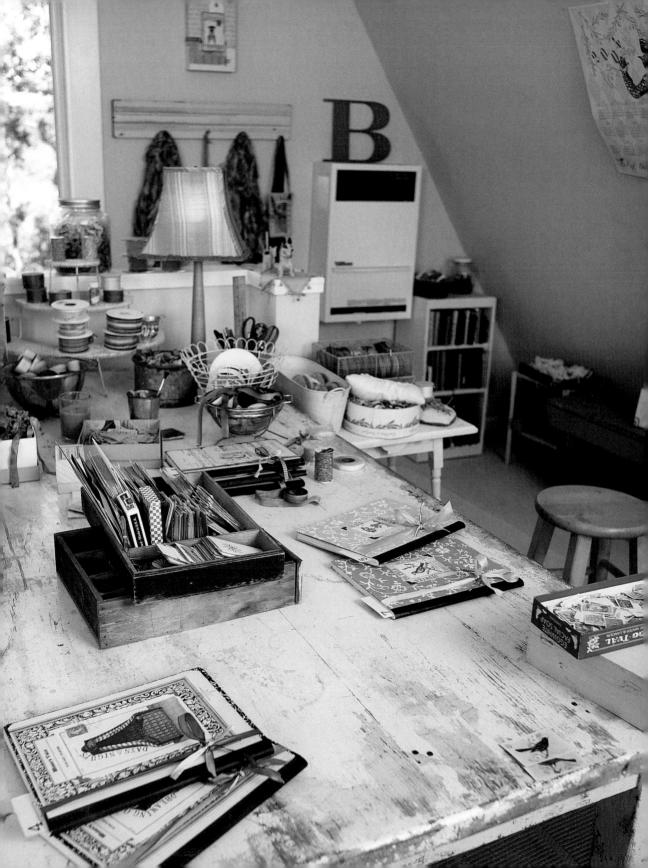

犀和籃子中。雖然她會在完成每件作品後收拾整理，但是她很小心地不讓自己有條有理的個性影響到創作的過程。「往往我需要完成一件作品的最後一個元素就放在腳邊，例如幾個小時以前被我拋棄的鼠尾草紙片。」

安娜處理空間的方法，似乎是在於先理解自己的需求，好讓她可以流暢地完成工作。在設立工作室之初，她就明白自己需要留一些空架子以放置新的材料，以及多一張桌子放置進行作品相關的事物。工作室中嚴禁放置礙眼、讓人分心的事物，同時還有一張舒適的座椅，邀請她坐下來評估自己的進度。

左上　有色的家俱和雪茄盒是整理零碎物品的好方法。

左下　使用杯子裝水彩筆和圓盒子裝緞帶，可以將收納變成了美麗的靜物。

右頁上　寬敞的大桌提供進行中的作品充裕的空間。

右頁左下　古董的廚櫃重新上漆後，儲放著藝術彩印章。

右頁右下　長凳、網籃和玻璃罐子讓材料美麗又有條理。

安娜的建議

用裝飾性的玻璃器皿來收納並且展現你的材料，你將可以找到所需，並且激發你靈感的事物就在眼前，鼓勵你繼續創作。

http://www.annacorbastudio.com/index.html

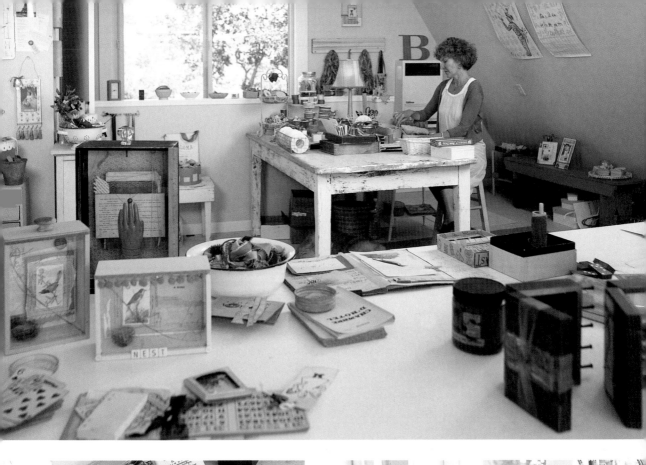

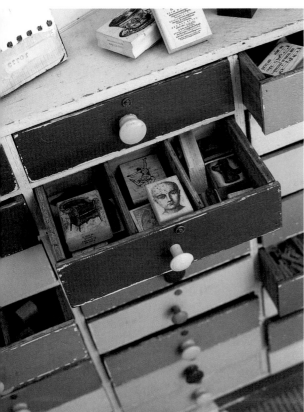

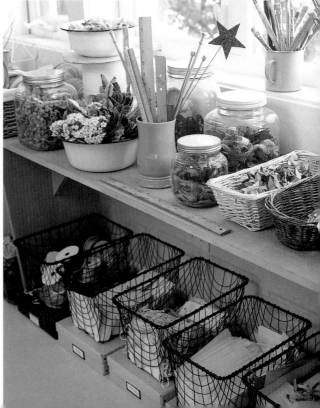

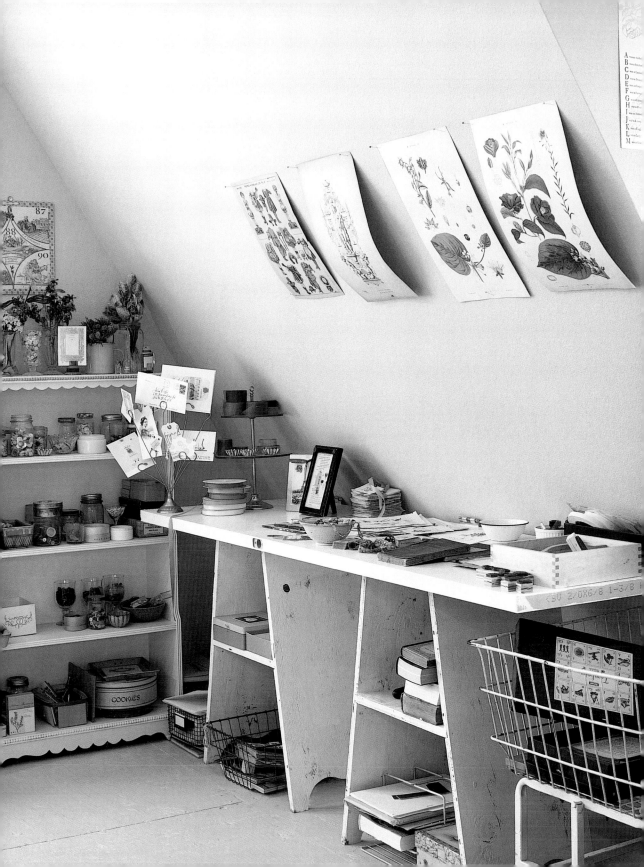

左頁　雖然傾斜的天花板限制了櫃子的選擇性，但是安娜以矮桌、板凳和網籃來利用現有的空間。

上　安娜在跳蚤市場中發掘「親戚」。她將這些老照片帶回家，彩色影印後使用在作品中，這樣子她就可以再度利用這些「最愛」在其他的作品中。

右　老式的蛋糕架盛放著安娜下一個作品中要用的奢華緞帶。

　　靈感也很重要！利用果醬罐、聖代杯和酒杯作為透明的收納單位，安娜結合了美感與功能性。告示牌上釘著詩、色票和活動通知。「我的空間很像我的拼貼作品，擁有經由生活過程自然所累積堆疊出來、且耐人尋味的細節。」

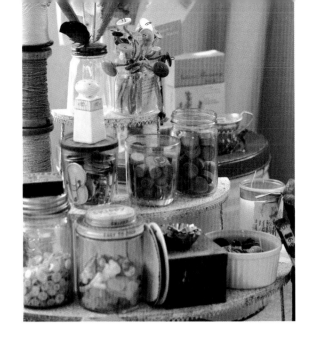

儘管安娜的工作室十分寬敞，她卻也是採訪過程中第一個說，並不需要很大的空間才能擁有個人工作空間。一張專屬於創作的小桌子，三個分別用來儲放鉛筆、水彩筆和鋼筆的瓶子，以及一個用來儲放其他材料的小架子就夠了。「關鍵在於容易拿取，並且感受到你的創意空間凝視著你、呼喚你的名字。」

安娜最愛的一句話

「藝術的目的不在於冷僻、理智分析，藝術是生命、濃縮、鮮明的生命。」——亞倫‧阿萊‧米頌（Alain Arias-Misson）

左上　安娜將一些收集來的零碎元素儲放在工作桌上一個罕見的抽屜櫃中。

左下　一排掛勾讓一些原本被遺忘的素材變成「視覺前菜」。

上　你可以在古董店、二手店或是一般五金店找到有趣的玻璃罐。

右頁　寬敞的窗戶讓光線和空氣進入安娜的「馬廄工作室」中。

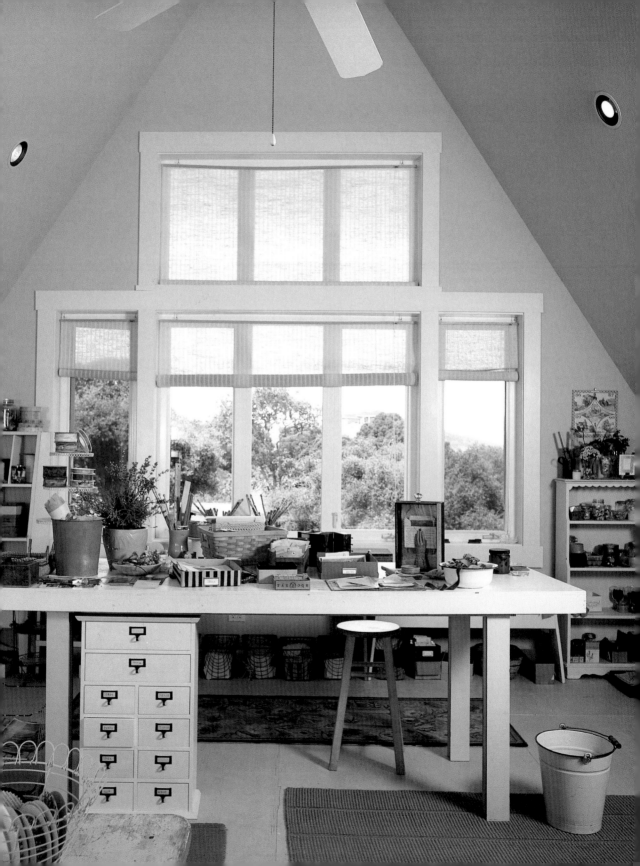

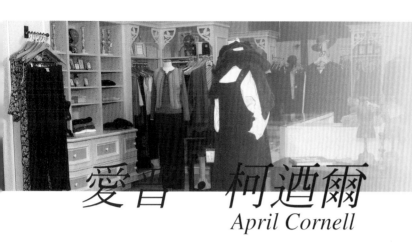

愛普·柯迺爾
April Cornell

——擁有一間精品店、一家網路商店和國際銷售網,這個忙碌的設計師在佛蒙特州的家中、辦公室和印度新德里都擁有工作空間。

對於設計師和藝術家愛普·柯迺爾而言,靈感是可以視覺化的,而她周遭的環境則協助她將創意延伸。「我把布料釘在牆上、把相片或是色票貼在窗戶上,工作的時候,常運用這些工具來改變整個工作室。」她說。

她在蒐集素材的時候,也同時進行組合。「我的收納方式其實是蒐集點子,然後將它們儲放在書中、堆成一堆或是放在籃子裡,直到我準備好要使用它們。當我『前置研究』完成後,我就可以坐下來非常迅速地工作。」

告示板是愛普用來做視覺設計概念呈現的另一個工具。不論告示板移到哪裡,大頭針都能將色樣固定住,但是同時卻能輕易地修改腦中不斷浮現的新組合,讓靈感轉化成實際樣式顯示出來,有助於愛普工作。「這樣子就不會因靈感被收入抽屜或是盒子中而被遺忘了。當我完成一個作

上一　利用攜帶型繪畫材料及用具,愛普將花園變成工作室。

上二　塑膠盒裡裝的是對應著布料印刷色彩的繡線。

右頁　愛普位於佛蒙特的書桌。

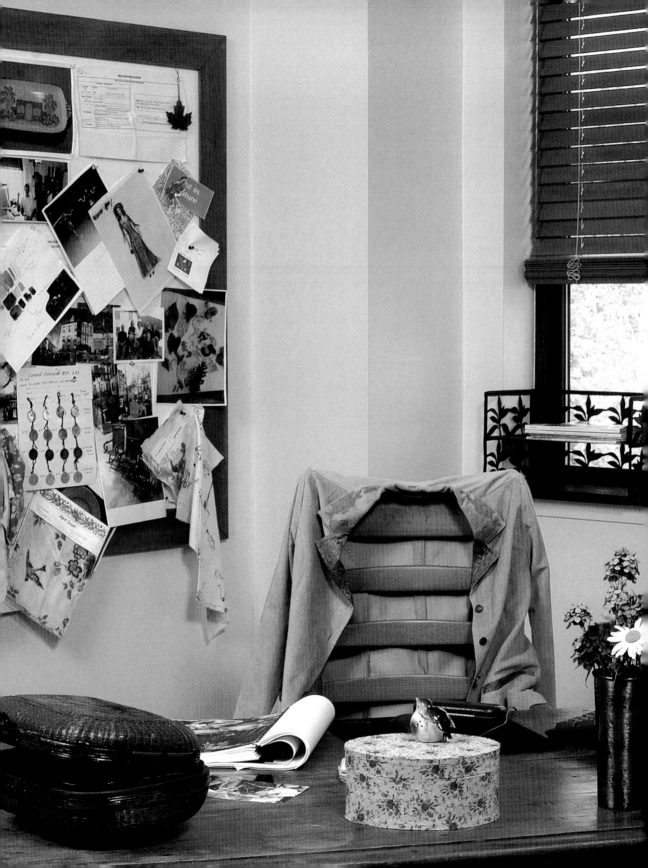

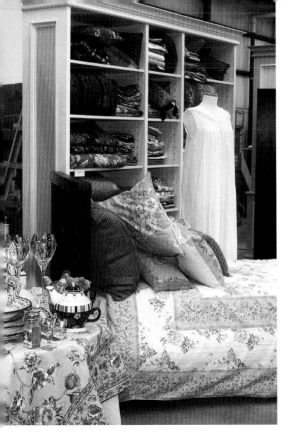

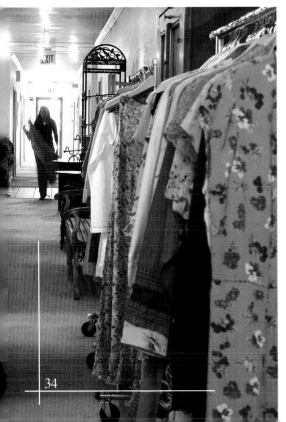

品時，我會將它整齊地疊好、放入素描簿中，然後將所有的元素歸回到原始位置，但是這只有在我完工後。和周圍四處散落的大堆素材比較起來，完成的作品會是比較小、而且乾淨的。」

一間精品店、一家網路商店和國際銷售網，這個忙碌的設計師在佛蒙特州的家中、辦公室和印度新德里都擁有工作空間。在家中，她的工作空間從一張桌子和一個木頭櫃子開始，現在多了兩張桌子和一個書櫃。家中的工作室太小了容不下來客，但是在辦公室中，她常常和其他的設計師一起合作。「我們會整個攤開來，通常攤在地上。這是個相互合作、讓人興奮又滔滔不絕的過程，當我們到達『動手』的階段時，大家就安靜地專注於自己的任務。」

對於那些無法擁有一個、更別說是三個工作空間的人，愛普提醒說創意是可以隨身攜帶的：「你真的可以迅速地就轉換到另一個地方，我用迷你顏料盒和一個小筆記本就在飛機上畫起畫，你不能等到擁有完美的空間才開始創作。」她說：「一個完備的材料組可以將餐桌、公園或是圖書館變成工作室──而且還是免費的。」

左上 佛蒙特的展示間陳列數個愛普完成的設計作品。

左下 當愛普的工作人員在製作新的系列時，這些移動式衣架能讓這些衣著就近擺在走道上。

右頁 這個模擬店面能讓愛普思考，如何把新一季商品視覺化、陳列在實際店面。

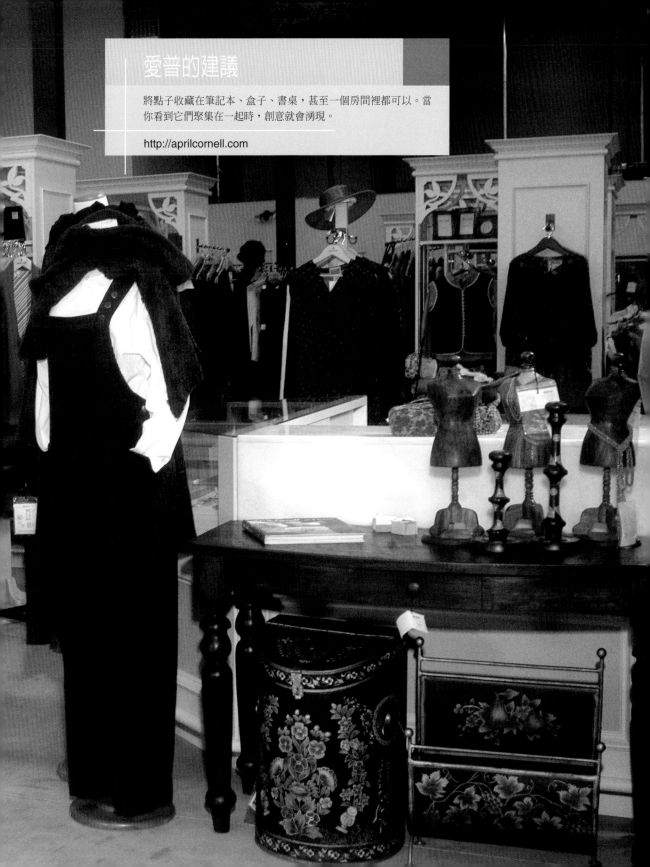

愛普最愛的一句話

「我似乎是個動詞。」——巴客敏斯特．富樂（Buckminster Fuller）

左上　過去的作品收藏在用布料覆蓋住的檔案夾中，提醒愛普其中的內容。

左下　另一個釘滿布料和色卡的告示板。

上　告示版是方便測試顏色搭配以及花色組合的空間。

右頁　柯迺爾貿易（Cornell Trading）佛蒙特辦公室的接待廳中，展示著本季最新設計。

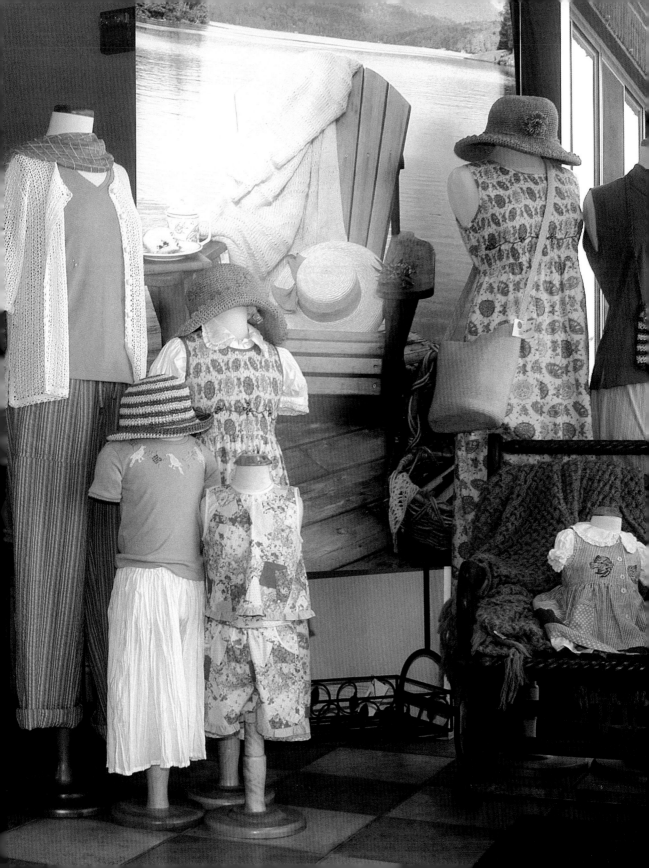

雪莉・艾莉絲
Cheri Ellis

——雪莉所設計的衣著和帽子出現過的地方，從美術館到手工藝雜誌、甚至精品店都有。從飾有羽毛的椅子，到女兒吉坦妮亞製作的摺紙盒，工作室中的每樣物件都來自於她生命中不同的階段。

在雪莉・艾莉絲的工作室中，鮮紅色的牆和深色的木製地板襯托著部分上色的照片、四處散落的鮮豔布料和創意十足的彩繪家具。如果顏色有聲音的話，你可能會覺得自己進入了一座做充滿愛喧鬧的熱帶禽鳥的熱帶叢林。這是一場愉悅的喧嘩，一頂橘、紅色相間的帽子，安放在繪有檸檬綠和黑色菱形的桌子上。

雪莉所設計的衣著和帽子出現過的地方，從美術館到手工藝雜誌、甚至精品店都有。「我用我自己的素材和我製作的東西，來裝飾我的工作室。」她說。從飾有羽毛的椅子，到女兒吉坦妮亞製作的摺紙盒，工作室中的每樣物件都來自於她生命中不同的階段。雪莉說擁有生命的視覺歷史，有助於滋養創作延續性，並且激發個人及藝術嶄新的成長。

上一　雪莉在人型上調整裝飾。

上二　將設計細節用品裝在裝飾性的盤子中，有助於防止收藏在抽屜中而造成蒐集過度的情況發生。

右頁　雪莉工作室的空氣中常常充滿著她喜愛的薰香和音樂，而房子中的任何一間房間都可以是作品發生的地方。

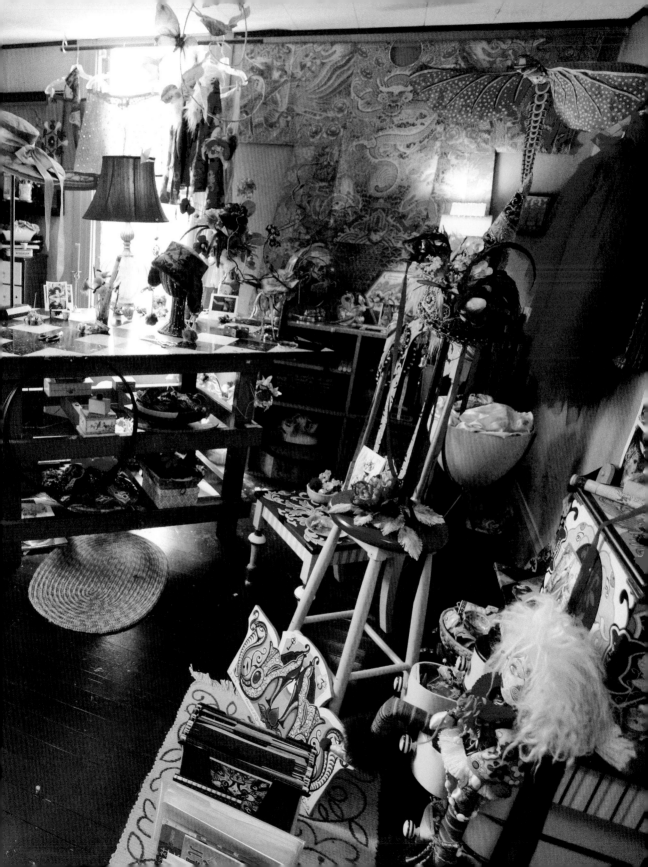

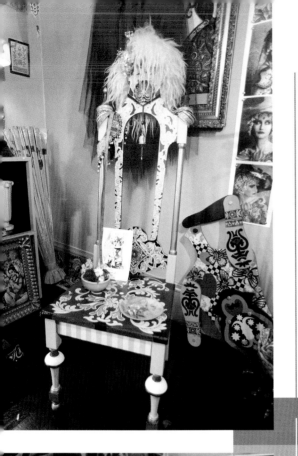

空間和哲學在雪莉的家中合而為一，雖然工作室中常常充斥著木頭的燻香、高溫以及幫助雪莉進入工作狀態的音樂，她對於創意空間的定義卻囊括了整間房子。「我不喜歡那種『你不可以把這個地方弄亂』的說法。我的房子只不過是我和女兒創作時，為我們遮風擋雨的地方。」

少了工作室的人為界線，有助於雪莉每天都創作；利用表現出她創意的色彩和質感，讓她可以輕易轉化在不同的生活面上。「即或你正在創作，都可以暫時將它放下來，去吃些東西和朋友聊天，這都沒什麼大不了。最終一切都將匯流在一起，而創作卻會因和朋友及家人的互動而豐富起來，因為你覺得和一些真正重要的事物連結在一起。」

雪莉最愛的一句話

「簡單地過活，好讓別人也能活下去。」——佚名

左上　一張用油性油漆彩繪的椅子，贏得一份新的訂單。

左下　保留每個設計作品的樣本，其中包括二○○三年春裝系列中的裙子。

下　用朋友從中國帶回來的絲料，創作出這頂帽子。

左上　在這裡每個物品都代表了雪莉生命中重要的階段。

右上　在考量下一個作品的可能組合時，雪莉常常將布料四處亂扔。

左下　架子上裝滿了帽子、布料樣本的照片和幻燈片。

雪莉的建議

不論你的工作空間有多完美，當你的創作需要新的觀點的時候，允許自己離開它。有時候，進行中的作品需要呼吸，就好像一瓶酒一樣。

辛蒂・艾莉絲
Cindy Ellis

——從來沒有想過自己喜歡繪製的浪漫花園小品，足以成長為一個蓬勃的企業，於是辛蒂發現自己必須刻意地將藝術和她生活中的其他部分區隔開。

辛蒂・艾莉絲曾經和五個人共用一間臥室，只能偷窺別人家院子裡那些在想像中才能觸摸到的玫瑰。然而現在，這個藝術家住在一個充滿著玫瑰花的世界，從她自己茂密繁盛的花園，一直到花園所激發的畫作。

但是，正如她所說的：「你可以迷失在所愛之中。」從來沒有想過自己喜歡繪製的浪漫花園小品，會成為一個蓬勃的企業，於是辛蒂發現自己必須將自己的作品和她生活中的其他部分區隔開。最近，她將原本的工作空間從建於一九二〇年代老房舍的日光室，搬到先生為她在後院建造的工作室中。「現在我終於不會從臥室一往外看，就直接看到自己的作品。」

新的工作空間有著花園觀景窗，以及數個畫架，讓辛蒂能夠輕鬆地隨著光線而移動。當她工作時，辛蒂聆聽基督教心靈音樂，或者是後院噴泉水花四射的聲音。透過將商

上一　坐在充滿陽光的工作室中，辛蒂的器材就在手邊。

上二　用舊首飾來裝點水晶吊燈，散發出浪漫的氛圍。

右頁　一張休閒椅邀請藝術家休憩、思考她的作品或是幻想。

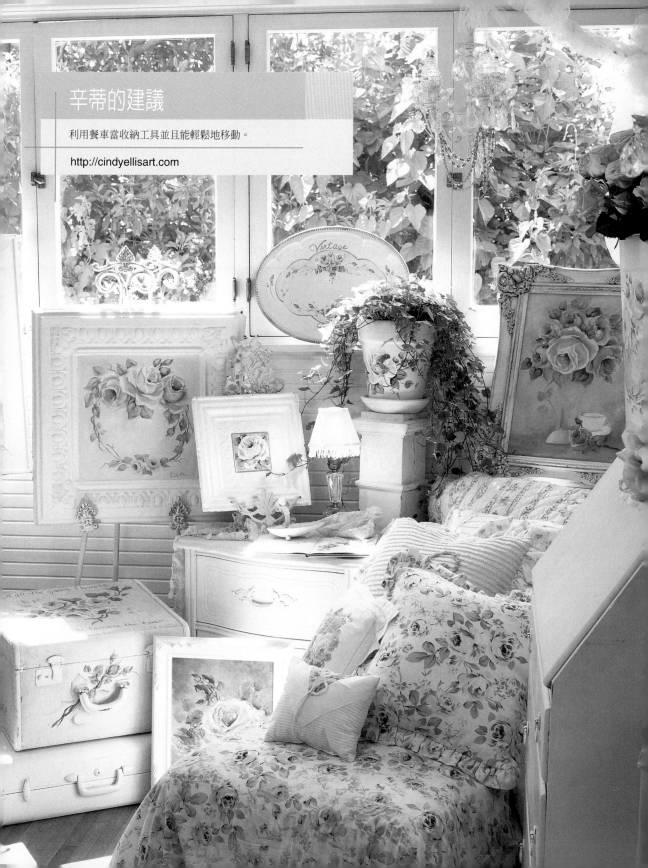

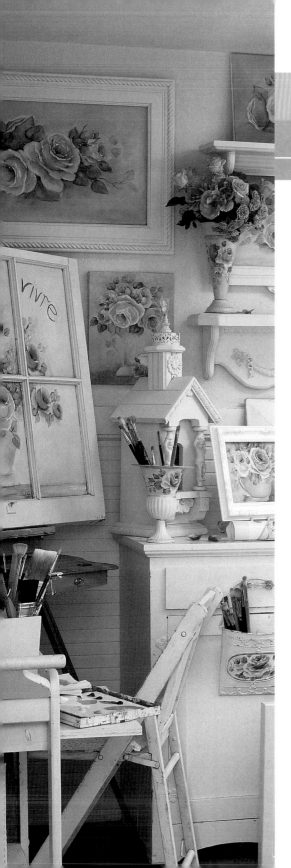

務電話隔絕在工作室以外的地方，或在花園中工作，以及將櫃子裡塞滿玫瑰花盤子、維多利亞時代的明信片等激發靈感的方式，辛蒂維持了她對繪畫的熱情。「這是個快樂的地方，」她如此形容新的工作室：「你的周遭必須有些明亮的事物。」

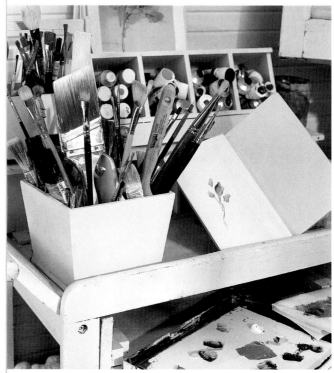

左 「粉紅色玫瑰就是有種魔力。」

上 一個掛在牆上的木製顏料收納盒，讓辛蒂可以利用推車作為較小型作品的工作檯。

右頁 新鮮的花束、花園的空氣，與藝術結為一體。

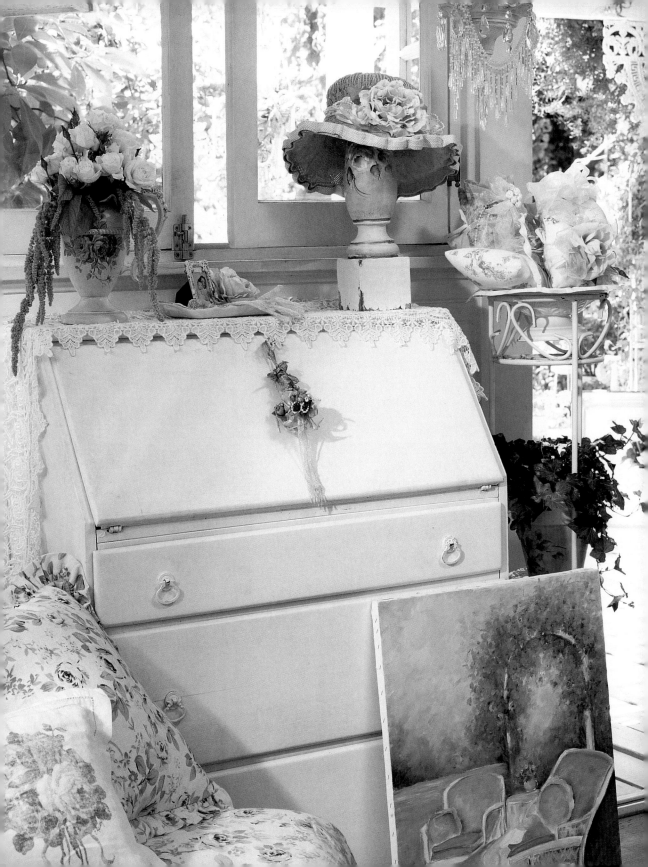

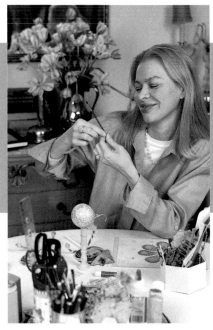

桑德拉・艾佛森
Sandra Evertson

——目前她擁有一家設計公司，個人也出版了幾本關於特殊造型娃娃的著作，以及一個充滿著拼貼藝術的世界。儘管她已經享有成功，但是桑德拉仍舊在她和先生大衛居住的兩人房公寓中工作。

桑德拉・艾佛森喜歡盡量利用現有的物品。這名藝術家原本是個古董商，卻發現自己常常面對客人拿著一盒盒裝著舊水晶、電線以及娃娃頭的東西，哀求她將它們重新組合在一起。當古董店的顧客購買她稱之為「奢華的愚行」（posh little follies）的創作和古董一樣頻繁時，她決定轉向專職藝術創作。目前，她擁有一家設計公司，著有一本《華麗紙藝》（Fanciful Paper Projects），即將有其他新書要出版，以及一個充滿著拼貼藝術的世界。

儘管她已經享有成功，但是桑德拉仍舊在她和先生大衛居住的兩人房公寓中工作。她為材料尋找存放空間的能耐，和為這些古董零件設計新用途一樣的高明。洗碗機證明是個現成放置顏料、水彩筆、紙卡以及其他的物品儲存空間；多餘的淋浴間則收藏著容納羽毛、珠珠和其他材料

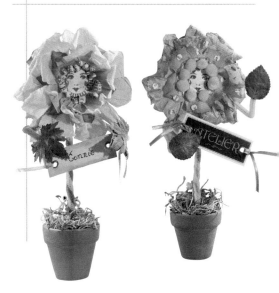

上一　桑德拉喜歡在餐桌上工作。

上二　愉悅的紙花可以放座位卡，或是給朋友的紙條。

右頁　桑德拉家中的安靜空間十分符合她的工作風格。

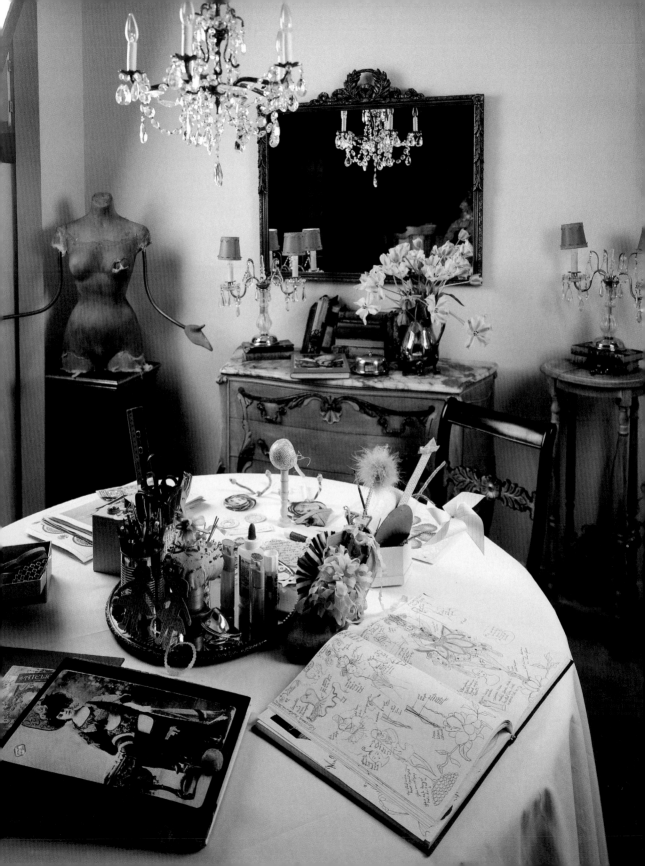

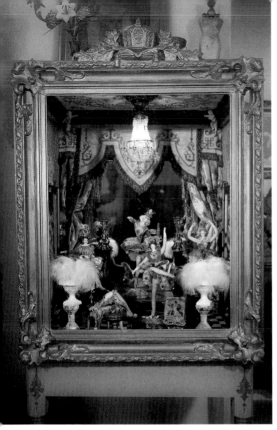

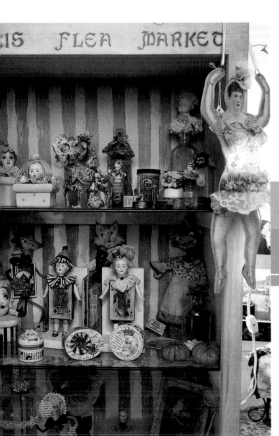

的盒子。舖著絲質桌巾的餐桌上面加蓋一塊防水布,就成了工作空間。「我先生實在是太包容了,」她說:「整個家只有我們倆和兩隻貓也有幫助。」

喜歡安靜環境的桑德拉,在工作時選擇靜默或者是播放著老電影的有線電台。她的腦中不斷地湧出新點子,所以她在每個房間、每個皮包甚至車中都置有「緊急」素寫簿,好讓她捕捉創意。

對桑德拉而言,相對侷限的空間不但不會阻礙創意,反而能激發創意。當你沒有無限空間和預算時,她說:「你就必須向內挖掘。我比較需要想像的空間而不是工作空間。重要的是,真的創意空間是在你的裡面。」

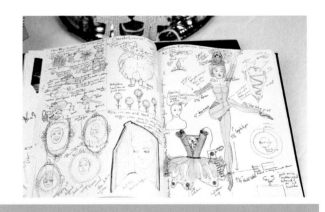

桑德拉最愛的一句話

「未來屬於相信自己夢想之美的人。」
——愛蓮諾·羅斯福（Eleanor Roosevelt）

左上 這個定名為「歌劇院」的作品,整體高度幾乎有六呎。

左下 桑德拉的部分「愚行」,包括了貼在木頭上的這些拼貼人型。

上 素寫簿中的一頁,呈現出「歌劇院」芭蕾舞伶的原始概念。

右頁 家中只有兩個人,洗碗機拿來作為收納空間的功能還更好用。

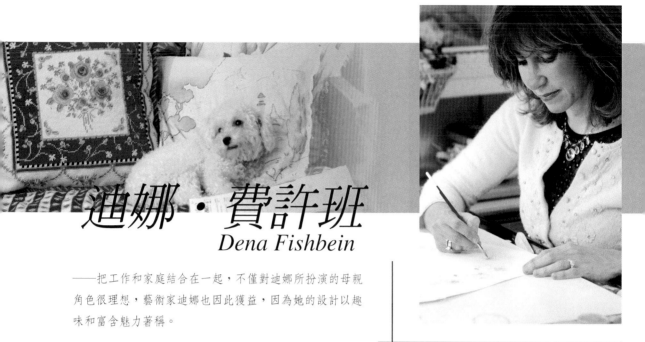

迪娜・費許班
Dena Fishbein

——把工作和家庭結合在一起，不僅對迪娜所扮演的母親角色很理想，藝術家迪娜也因此獲益，因為她的設計以趣味和富含魅力著稱。

你可能在進入插畫家和產品設計師迪娜・費許班的多彩工作室時遇見孩子、狗和音樂。「我們住在這裡，」迪娜笑著說，她指的是三個孩子：「孩子們放學回家後到上床之前，都在這裡。大家都喜歡待在這裡面做事，我們甚至在這裡吃飯。這不是你見過的一般正常的企業空間。」

工作室、同時也是迪娜設計公司（Dena Designs,Inc.）的創意和企業總部，就坐落在住宅旁邊，翻新改裝自原本可容納兩輛車的車庫。迪娜設計公司提供插畫並提供設計給文具、壁紙和其他產品的製造商。和工作室一樣，這個公司也成了全家的事，先生丹尼協助經營這個成長中的企業。

把工作和家庭結合在一起，不僅對迪娜所扮演的母親角色很理想，藝術家迪娜也因此獲益，因為她的設計以趣味

上一 坐在工作檯前的迪娜，其實這是由兩張裝有滾輪的桌子拼湊起來的，讓她能在最短的時間內重新安排工作室內的空間。為了避免殘餘物污染她的作品，迪娜用含有醋酸成分的清潔液清理檯面。

上二 迪娜工作室的大門永遠為家人和朋友而開放。

右頁 開放的櫃子用來儲存工具和材料，進行中的作品則藏在窗簾後面，如此不但維持工作空間的整潔，還能保護正在進行的作品。

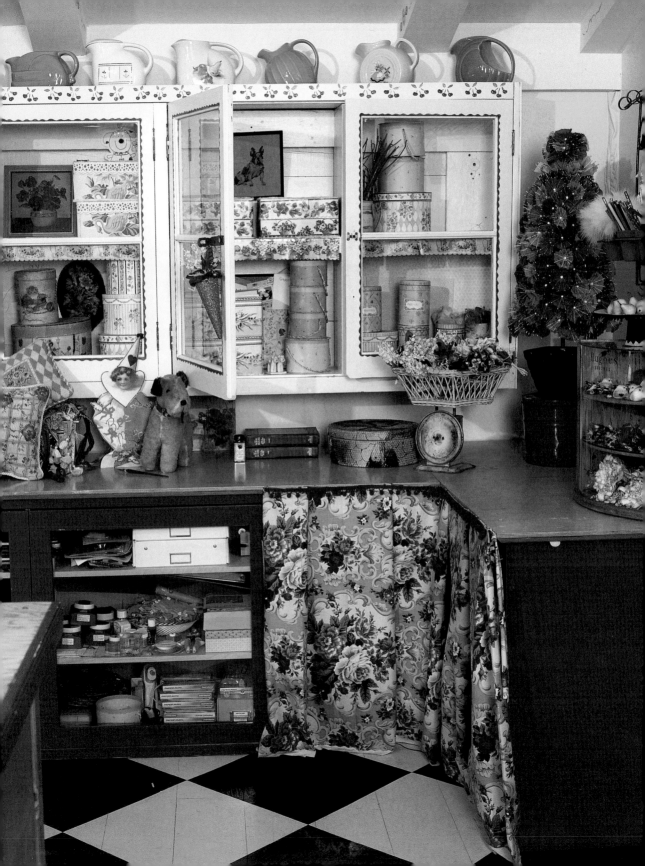

迪娜的建議

創造一個表面容易清理、對家庭友善的空間，如地板、布套沙發、大量的音樂和歡迎的態度。

http://www.denadesigns.com

以及富含魅力著稱。「這裡真的有一種創意的電流。我發現如果讓愉悅和快樂的事情環繞著你，你的作品自然就會較為愉悅和快樂。你幾乎必須和你所創造的作品有著相同情緒。」

迪娜在創意空間中營造出對家庭友善氣氛的訣竅，似乎就在於對遠見和幽默感一樣重視。「我的空間就是要用來過日子的。」她說。所以她在窗前的長椅椅套，採用的是可以用洗衣機清洗的布料，地板則是可以輕鬆拖乾淨的木頭地板而非地毯。高腳凳讓其他的人可以輕鬆地坐在工作桌旁聊天，或是加入創作；加了滾輪的桌子可以拉開、以容納更多的訪客。靠邊站的架子收納進行中的作品，同時幫助迪娜維持工作空間的整齊，將混亂降到最低。

這些設計可能讓她更容易在水彩筆筒中找到孩子們留下來的巧克力碎片，而且讓孩子自行拿取她的用具和材料，但是迪娜說：「這是我唯一想要的方式。」

左上 迪娜以「視覺糖果」來輕鬆化她的空間，例如用顏料和流蘇裝飾的便宜吊燈。

左下 迪娜建議使用有彈性的收納系統，因為隨著時間的演進，藝術家往往會發現自己蒐集了新的、不同的素材。這些收納了正在進行中作品的籃子，能夠將東西收整齊，同時將來也很容易改變標籤。

右頁 高腳凳和長椅提供大量的座位，讓迪娜的工作室成為能舒適造訪的地方。

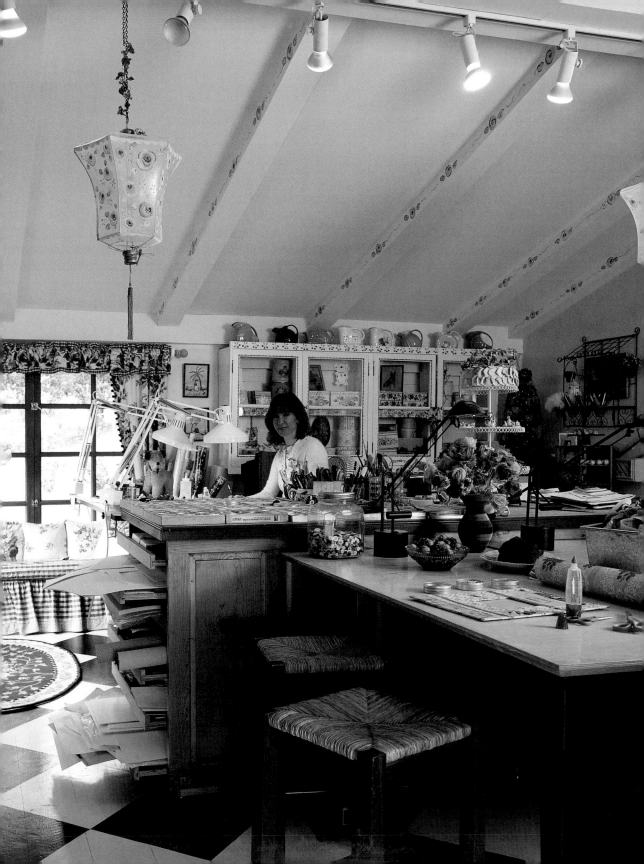

迪娜最愛的一句話

「花是大地的笑容。」──愛默生（Ralph Waldo Emerson）

左　成功產品設計師的代價之一，就是儲物空間的需求不斷地成長。這個花了兩天才完成的櫃子，展示的只不過迪娜設計的產品中少部分的樣本。

上　便宜的紙盒用多彩的緞帶增加個人特色。裡面裝的是不同的紙及絲製花。

右頁　整齊的盒子和訂製的燈箱，放置在這個訂製的櫃子的上方。下方則是收納紙和儲存空間。

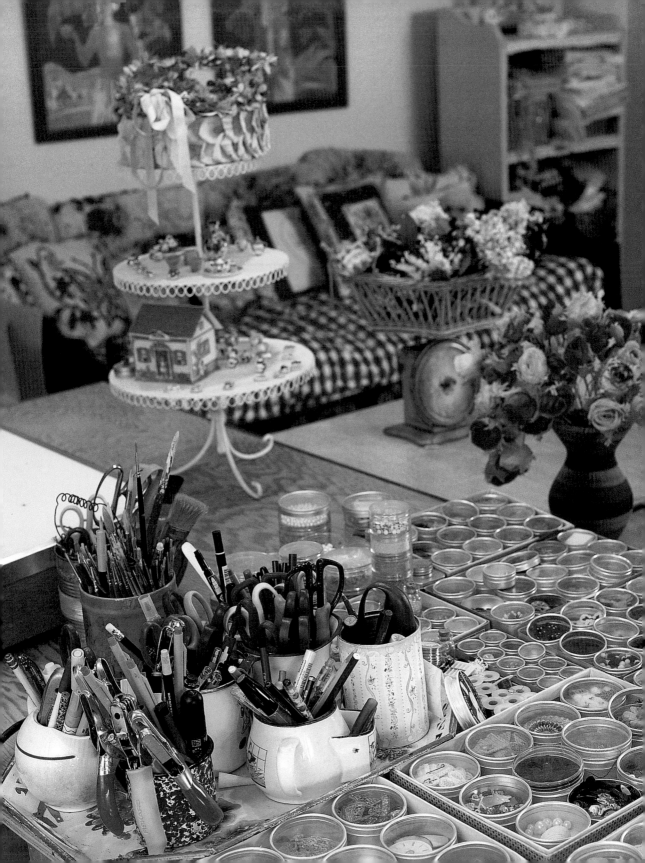

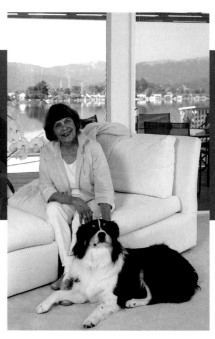

安德莉亞
葛洛斯曼
Andrea Grossman

——擁有一個工作室當然很不錯，但是由於我的生活很忙碌，又有許多的興趣，所以我的剪貼簿「工作室」就得是活動式的，使我可以在餐桌上、辦公室的藝術桌上、旅館房間內——任何地方工作。

身為極簡主義信奉者的紙藝商品設計師安德莉亞・葛洛斯曼，堅信為朋友設計剪貼簿或是為自己的葛洛斯曼太太紙藝公司（Mrs. Grossman's Paper Company）設計貼紙時，都要移除所有和主題不夠貼切的元素。「就連我的工作空間，我都喜歡堅守基本要件。一個工作室當然很不錯，但是由於我的生活很忙碌，又有許多的興趣，我的剪貼簿『工作室』就得是活動式的，使我可以在餐桌上、辦公室的藝術桌上、旅館房間內——任何地方工作。」

事前的考慮有助於安德莉亞創造一個隨時隨地都可以使用的藝術空間，所以她位於家中工作室及客房內訂製的架子和壁櫃收納系統，都存放著相簿、紀念品、禮品和手工藝材料。貼有標籤的透明塑膠盒，能保護且可移動，讓她能一眼看到需要的東西，然後搬到當前「工作室」所在的

上 安德莉亞和她的愛犬波。

右頁 安德莉亞經常在可以將材料完全攤開的餐桌上工作。

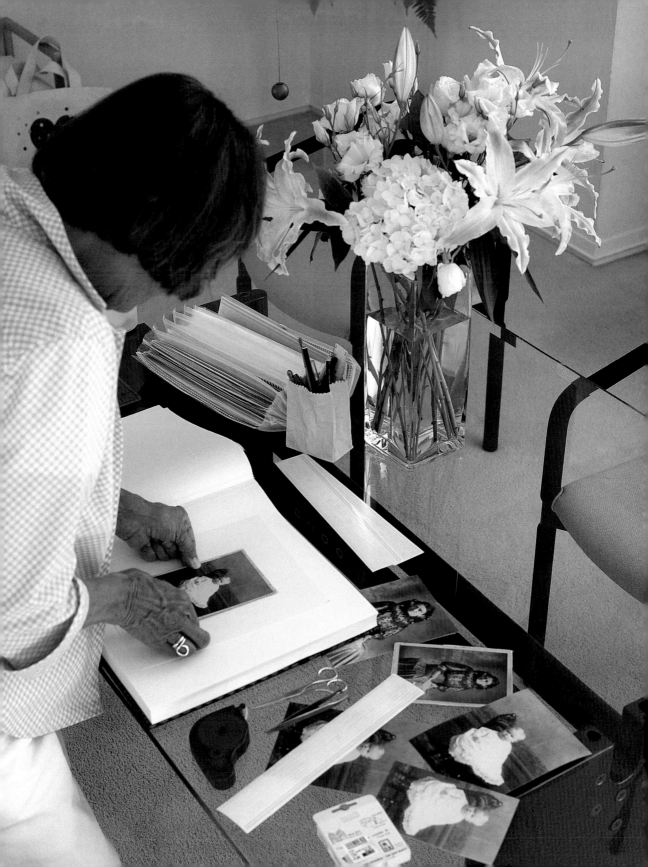

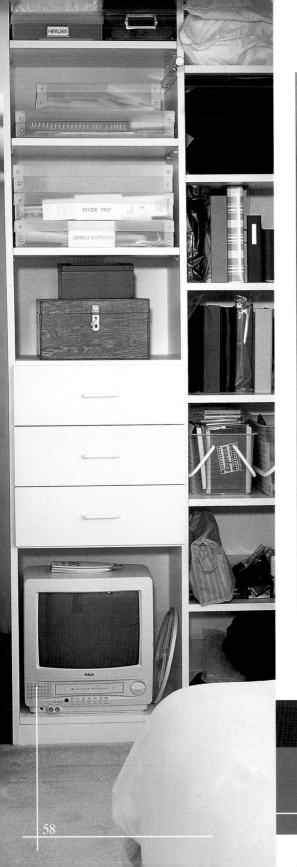

地方。同時，她也只收集那些符合她個人風格的素材，例如羊皮紙、手工紙、有質感的空白卡片、顏料、筆和貼紙。

她建議空間不多的藝術家不要囤積過多的材料，或者是屈服於誘惑去追求每一個手工藝潮流。「新玩意總是很有趣，但是很容易讓你昏頭。要精挑細選，只追求那些你真的熱愛的東西。」

左　壁櫃內的收納系統，讓客房可以兼當紀念品以及相簿作品的儲藏室。

上　訂製的架子上放著結合了裝飾和實用性的物品，從迷你木製馬戲團到筆筒都有。

右頁　安德莉亞喜歡送禮物，她隨時有現成的禮物和包裝工具。有愛犬圖像的靠枕為空間增添色彩。

安德莉亞最愛的一句話

「凡是真實的、可敬的、公義的、清潔的、可愛的、有美名的，若有什麼德行，若有什麼稱讚，這些事你們都要思念。」——腓立比書4：8（聖經）

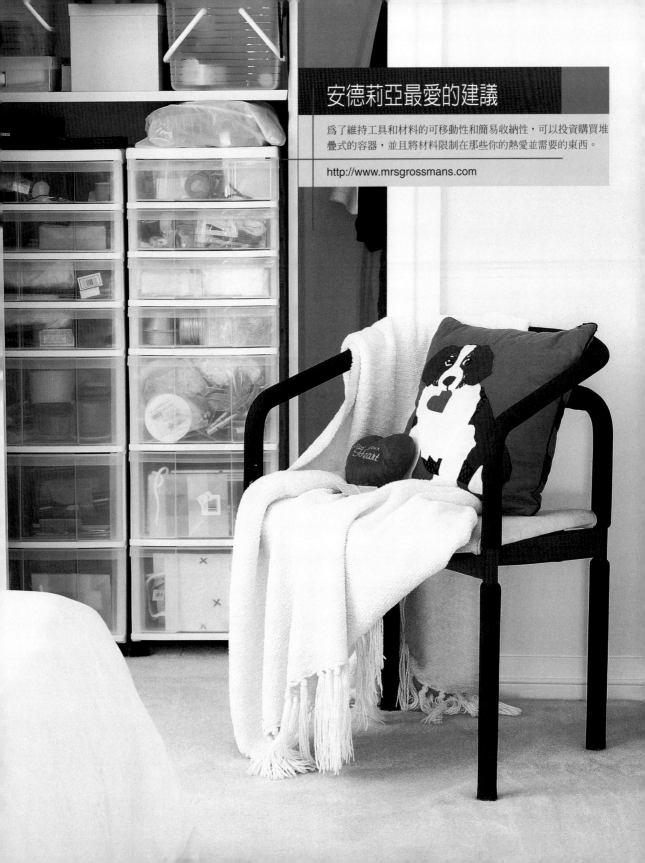

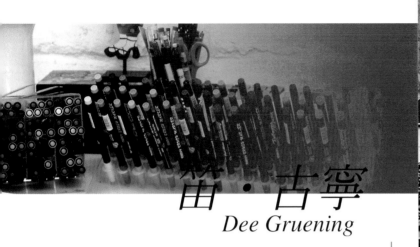

笛·古寧
Dee Gruening

——笛總是在工作室中，找到藝術彩印章令人難以置信的潛力。

身爲藝術學院科班畢業生，同時是奢華印象公司（Posh Impressions）設計師的笛·古寧是藝術彩印章的最佳代言人。「如果你有藝術傾向，就可以玩擺設和色彩；如果覺得自己沒有藝術天分，你將可以發現自己新的另一面。」她說。

笛家中的工作室透過提供她避世的空間，幫助她找出新方法向世界展示藝術彩印章難以令人置信的潛力。白色的牆壁和珠灰色的地毯，讓她使用的每一種色彩都變得鮮明起來。在二手家具上貼上白色的壓克力，呈現出視覺上的整體感，而不是讓人分心的拼湊感。

由於這個空間還兼做家庭辦公室，笛另外有一張專用於商務的桌子，讓工作檯可以不受干擾。將麥克筆、顏料、和其他的用品放置在桌面上，就算是在工作進行中都很容

上一　笛椅背上的犀鳥和水果藍是用自己設計的彩印章創造出來的。

上二　笛將水彩塗在彩印章上，製造出水彩般的效果。

右頁　條理分明的工作檯讓笛能夠專注，並且高效率地工作。

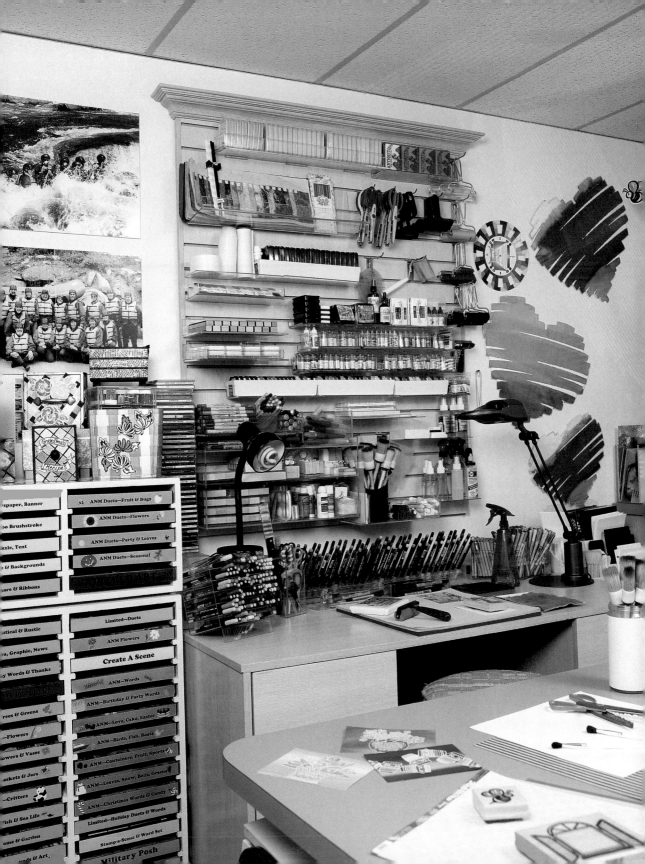

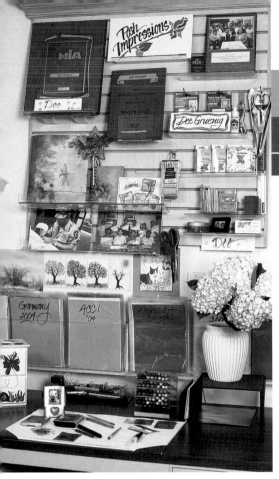

易收納。

和許多藝術家一樣，笛重視靈感，尤其享受能將目光放在一個挑高的寬敞空間，讓想像力更為新鮮。房間中央放著一張軟沙發，舒服到「讓人忘記身體的存在」。

簡單的說，這完全是笛的房間。她愉悅地說，當她先生進來找東西時，那感覺就好像是遭到入侵。她會告訴先生：「讓我幫你拿吧。」

左上　書桌前牆上的置物架，提供能激發靈感的物品、以及彈性的展示空間。

左下　將裝飾性書寫的標籤貼在盒子上，有助於讓工作空間變得更吸引人。

上　笛收藏的大量彩印章都貼上標籤並收納整齊。

右頁　「每當我注視書桌前這幅畫時，我就挑一條不同的小徑。樹林中、小溪裡到處都有孩子。它可以將我傳送到另一個世界去。」

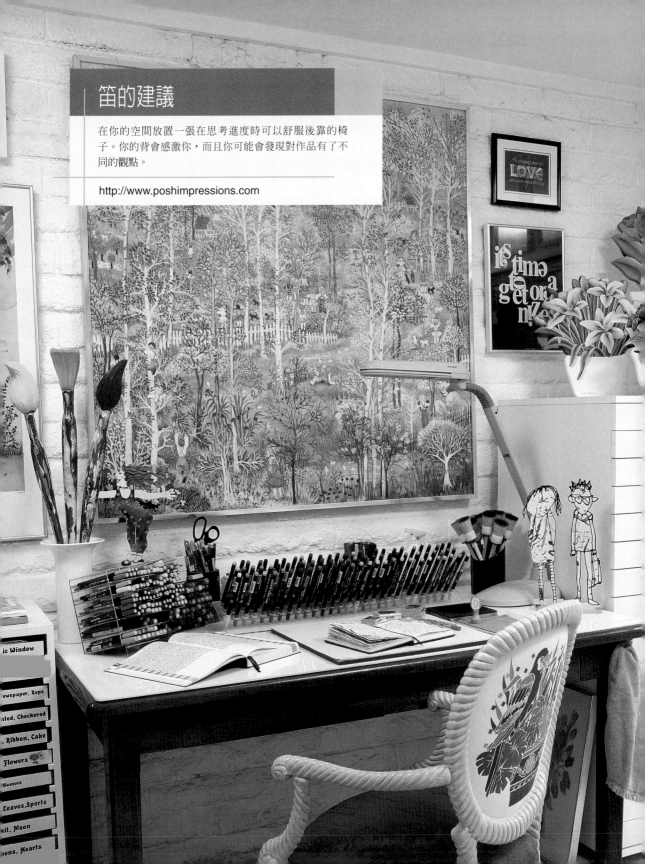

笛的建議

在你的空間放置一張在思考進度時可以舒服後靠的椅
子。你的背會感激你，而且你可能會發現對作品有了不
同的觀點。

http://www.poshimpressions.com

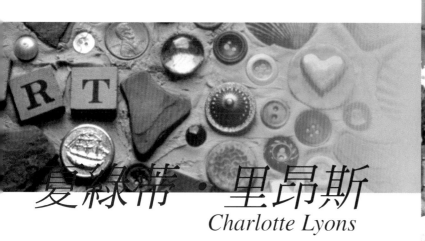

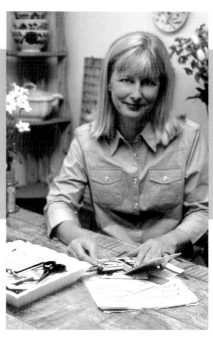

夏綠蒂‧里昂斯
Charlotte Lyons

——「我是個收藏家,快樂地在我自己堆滿的獨特小東西
和寶藏堆中工作。」對這個設計師、藝術家兼作家而言,
為手工藝課程及書籍設計並製作作品,需要一個能鼓勵趣
味創意,並且充分擁有每一種手藝所需工具的空間。

喜歡讓她尋獲、或是回收的物品再次擁有新生命的夏
綠蒂‧里昂斯,逛跳蚤市場很少空手返家。她的工
作室中充斥著老舊的縫紉工具、棋子、顏料和紙張。「我
就是得有那麼多東西,這簡直是太荒謬了。」透過大型的
架子收納,她9×12英尺大的工作室才能擁有秩序。這個
收納架是由她的木工先生安迪釘製而成,架子上塞滿著籃
子、盒子和其他的容器,較少使用的物品則塞在縫紉桌下
面和後面的架子上。

「工作一團混亂沒關係,創意絕無條理。」是夏綠蒂的
建議。「製作一個收納的系統,然後維持它,就算其他人
覺得毫無道理可言也一樣。」對於這個設計師、藝術家、
作家而言,為手工藝課程及書籍設計並製作作品需要一個
能鼓勵趣味創意,並且可以容納每一種手藝所需工具的空

上一 坐在餐桌前創作的夏綠蒂。

上二 一束盛開的彩色筆邀請藝術家動手畫。

右頁 大型的收納架可以提供迫切需要的儲物
空間。

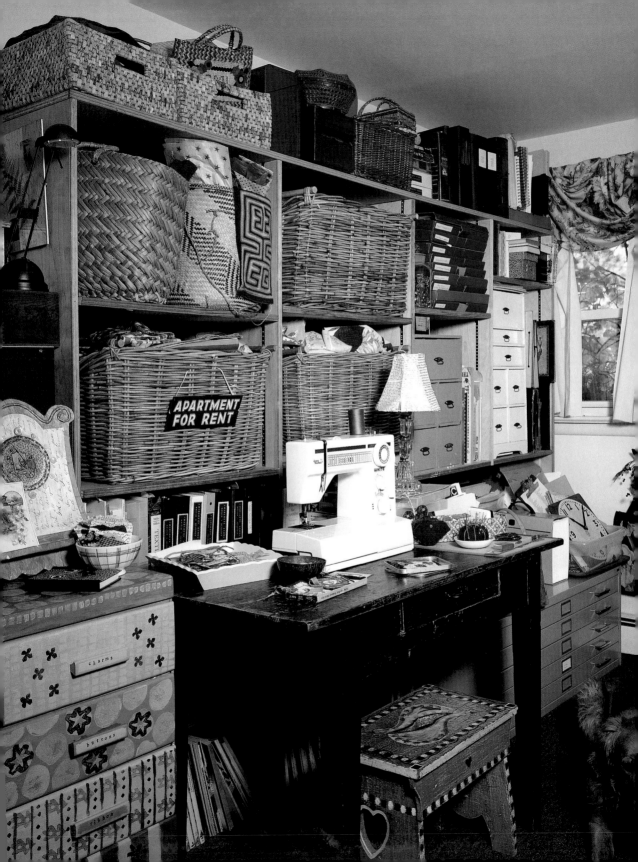

夏綠蒂最愛的一句話

「用它、穿它、利用它或只是乾脆就省了吧。」——新英格蘭古諺(Old New England Proverb)

間。「我是個收藏家,快樂地在我自己堆滿的獨特小東西和寶藏堆中工作。」

以前曾擔任英文老師,現在不但寫作、同時還創作這些作品,她的工作室因此也配備著相關的工具。一台電腦、掃描機、印表機、客戶檔案,以及其他與工作相關的器材,都放置在縫紉桌對面的牆邊,一臺音響播送出凡莫里森(Morrison)或是其他的音樂,讓夏綠蒂維持精神振奮。

雖然夏綠蒂也經常在餐桌上創作,或者是晚上在客廳裡打毛線,但是她自己的空間還是最重要。「在這裡沒有人會打擾我。我痛恨把東西收在看不到的地方,翻撿我籃子裡的東西,永遠都會激發出一些新的創意組合。有太多隨機迸發的創意了!」

夏綠蒂的建議

在每一個創階段之後,給自己一點時間去整理你的空間,這樣子下一回開始時,才不會太過一團混亂。

http://www.charlottelyons.com

左上　幾隻玻璃瓶再加上一個問題:「我如何能讓它們變的更有趣?」讓夏綠蒂創作出這一組搶眼的花瓶。

左下　舊鬧鐘的左邊是一個夏綠蒂命名為「希望」的拼貼盒。

右頁上　窗台兼當作夏綠蒂稱之為「鈕扣雪球」的置物架。

右頁左下　小碟子讓製作迷你紙藝作品的材料聚集在一起。

右頁右下　夏綠蒂以祖母的名字——Josephine為這個人型命名。現在Josephine身上正配戴著創作時過渡的物品。

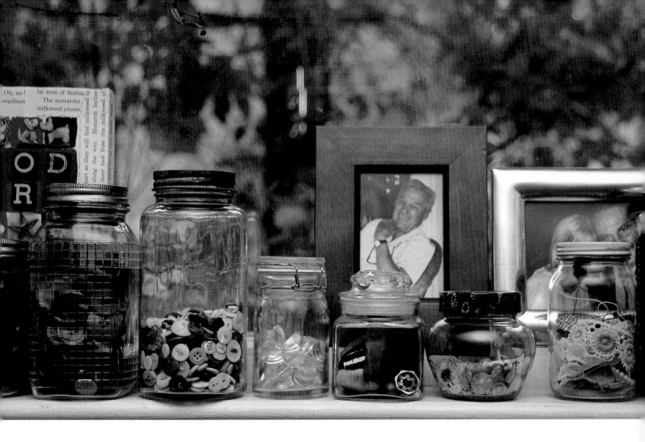

維多利亞・麥肯錫・奇爾斯
Victoria MacKenzie-Childs

——因著一塊自行創作的拼布，讓維多利亞一腳踏進設計師領域，更進而成為裝飾藝術公司的合夥人。發揮創意「就像呼吸一樣地自然」。在她的處世哲學裡，「如果你擁有存在的空間，就擁有創的空間」。

對藝術家以及「維多利亞及李察冒險」裝飾藝術公司（Victoria & Richard Emprise）的合夥人維多利亞・麥肯錫・奇爾斯而言，發揮創意「就像呼吸一樣地自然」。在她的處世哲學裡，如果你擁有存在的空間，你就擁有創意的空間；如果你沒有空間，那麼就是在否定全世界最自然的一件事。雖然她目前的工作室和家是一艘有三層甲板、一百八十英尺長的渡輪，但沒多久以前，她才在一個狹小的單房公寓的地板上，縫製剪裁自己衣服的碎布，企圖賺點錢。「邏輯上現在的我應該可以不做、不存在和不呼吸。」想起過去艱難的時光時，她這麼說。但是，她信任自己的創作天性，「我天生就是要創作！我把衣服剪破，將那些元素以有趣、新鮮的方式重新組合。」出人意料之外的是，她的一幅拼布作品捕捉了寢具製造商

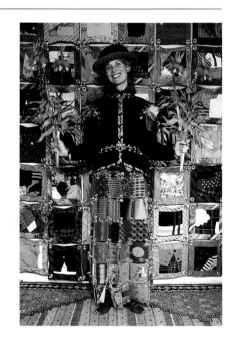

上　維多利亞站在開啓她家飾設計師事業的拼布前。

右頁　一張艾迪朗戴克休閒風木椅，讓她有機會可以玩一玩，順便用掉剩餘的油漆。

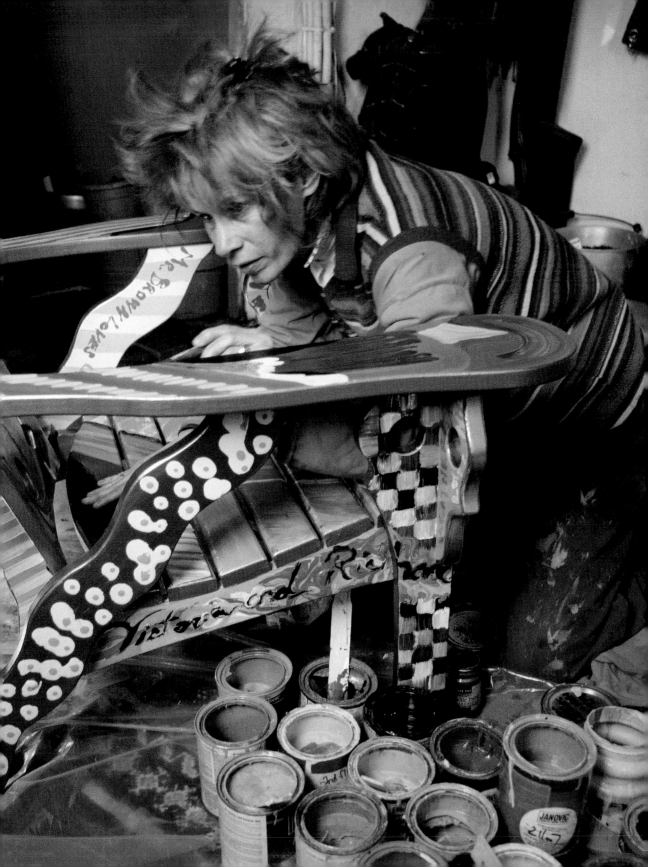

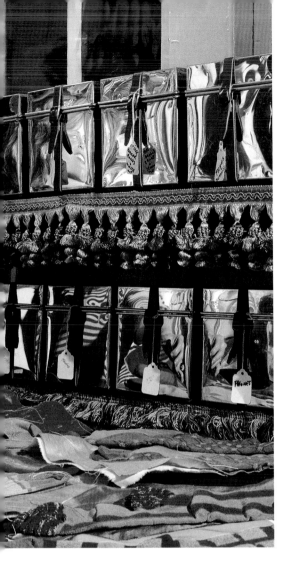

的目光，讓她從此踏上設計師之路。

　　相信運氣並沒有阻礙維多利亞採取較為實際的安排，盛裝辦公室用具的盒子上貼有標籤，而且為了要讓文件和包裹能盡速、有效的傳遞，她和助理建造一個滑輪和籃子的運送系統。「我喜歡取笑自動化和速度，但是老實說，我熱愛秩序。」她指出維持秩序並不意味著無趣和花錢，利用想像力，乾淨的紙袋也可以是獨特又便宜的容器。

　　雖然，能明顯感到維多利亞幾乎在任何情況下，都找得到生活中值得去愛的地方，但是在船上工作和生活非常符合她那種視生活為一種創意冒險的感覺。隨著船在河上晃動，她設計地毯、拼布被以及其他的工作，並且等待著下一波的創意潮流，「我喜歡吱嘎聲響、晃動和意外，接下來，我的筆會滾到哪兒去呢？」

左上　當要製作成拼布被的襪子攤在辦公室的檯面上時，不鏽鋼盒子頓時因倒映其上的色彩而鮮活了起來。在左上方可以窺見維多利亞沉思的面容。

左下　坐落於船裡控制室中的辦公室，是經營這個企業的焦點。不鏽鋼盒子中裝著是膠帶、磁碟片及其他的辦公室用文具。

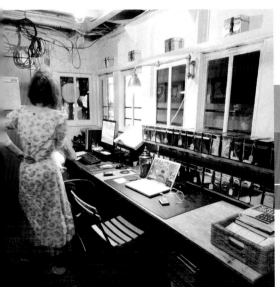

維多利亞最愛的一句話

「看，媽咪，蕾絲哎。」——三歲的海瑟・麥肯席・賈普蕾（Heather MacKenzie-Chaplet）指著蜘蛛網說。

維多利亞最愛的建議

讓目前創作內容的風格來決定目前工作空間的功能性，以保持工作室的彈性，這樣子就可以應新的作品來重新安排工作室的功能。

http://victoriaandrichard.com

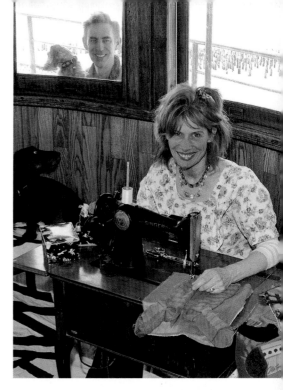

左下　一些私人寶貝和一張維多利亞早期創作家具系列的椅子，將一張老舊書桌轉化為梳妝檯。

右上　寬敞的窗戶讓陽光充分地灑入，方便縫紉；同時也讓李察和狗狗Ricky偷窺維多利亞和伯朗先生的縫紉作品。

右下　哈德遜河的沉靜水流和盆栽、花、樹、蔬菜，難以讓人相信這艘渡輪就停在紐約市中心。

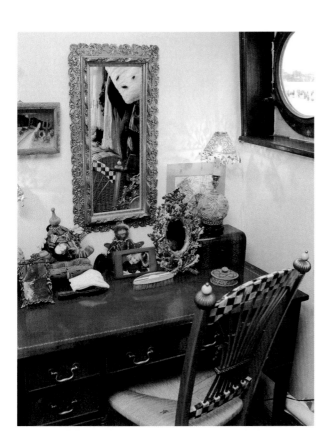

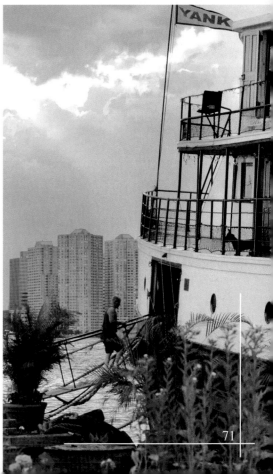

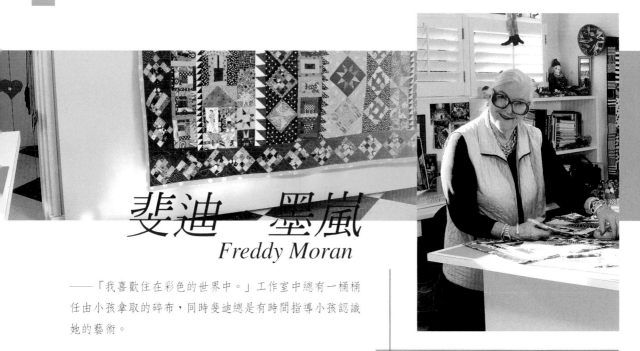

斐迪 墨嵐
Freddy Moran

——「我喜歡住在彩色的世界中。」工作室中總有一桶桶任由小孩拿取的碎布，同時斐迪總是有時間指導小孩認識她的藝術。

走進她的工作室時，斐迪・墨嵐對於未經稀釋色彩的熱愛，將是你第一件注意到的事。黃色的牆壁襯托著色彩鮮豔的拼布被和放置多彩布料的置物架。「我喜歡住在彩色的世界中。」斐迪說。

已經當祖母的斐迪，認為讓她的空間讓人想要觸摸，和在視覺上的吸引力一樣重要。工作室中有一桶桶任由小孩拿取的碎布，同時她總是有時間指導小孩認識她的藝術。「他們從坐在我的腿上和縫衣機前開始，」她說：「接著就升級到自己製作了。」

就連成年訪客都難以抗拒用手去撫摸那些掛在移動式設計牆上、正在進行的作品，或者是撫弄隨手可及的布料。斐迪說，布料是充滿觸感的物件，人們根本無法抗拒。「每個拼布展中都有著『請勿觸摸』的告示，但是我覺得

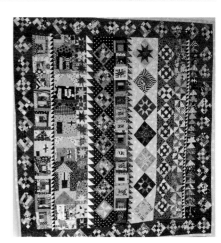

上一　站在剪裁桌前的斐迪。她的房間有著充分的空間，用來放置布料以及四台縫紉機，簡直就是個拼布天堂！

上二　斐迪發現她在冬天做的拼布被顏色更鮮豔：「我就是渴望色彩。」

右頁　具備雙重功能的剪裁桌，桌面下方是寬敞的抽屜和儲物架，當有團體造訪時，滾輪桌腳讓桌子可以輕易地移動。

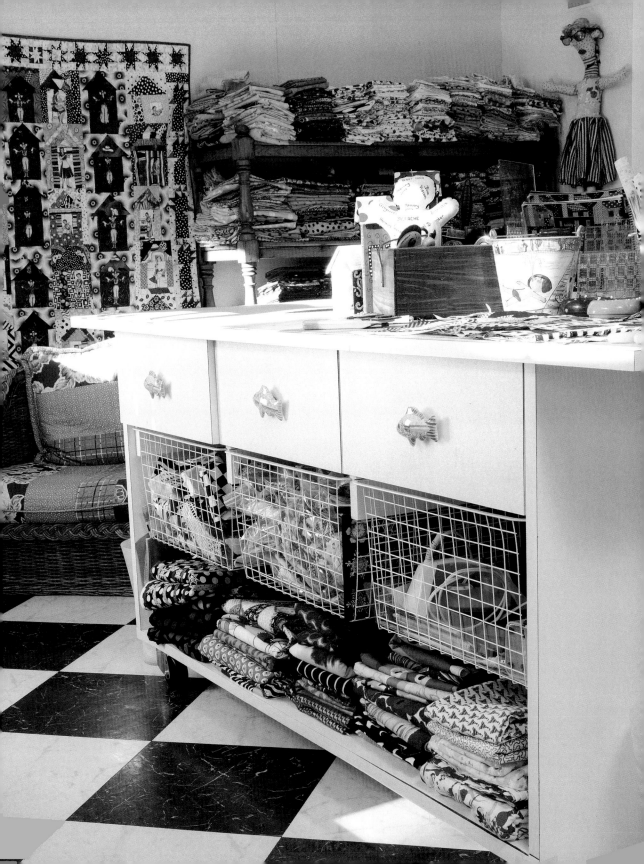

明亮、而且可以調整的光線，以及可以輕鬆地掃除掉落地面縫針的地板設計，最適合以布料做為媒材的藝術家。

那很傻。拼布被本來就是要拿來蓋的。」

斐迪坐落在家中的工作室，完全是照她的要求設計：鋪在軟墊上的格子塑膠地板，讓需要因長時間剪裁，以及在三面可移動的設計牆前長時間站立的雙腳也不會不適。一張滾動式的寬敞大桌，輕鬆地容納每週一回的拼布同好聚會。因為斐迪喜歡看到色彩，所以她選擇開放式的架子，讓她的布料將整個房間都渲染上鮮豔的顏色，當然還有那些鮮黃色的牆壁。

「大家都告訴我不要在牆上漆顏色，」斐迪說：「柯達公司已經確認出某些灰色能襯托出任何一種顏色，但是灰色就是會讓我心情低落。而且因為我用的顏色是很『純』的色彩──完全沒有添加黑色或是灰色，所以它們也能夠搭配我的牆壁。」

她承認並不是每個人都適合鮮黃色的牆壁，尤其是那些運用粉色或是柔和色調的人。「有一次我試著做一張米色的拼布被，結果得移到餐廳去做，」斐迪說：「但是我絕對不會再製作那種拼布被了。」

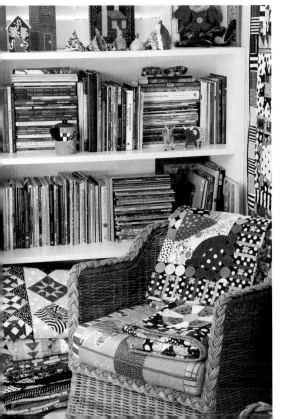

左上　一個縫紉工作站應該有方便的針插、放置小東西的抽屜、垃圾桶以及一張舒適的椅子。斐迪設置兩個縫紉工作站，好讓同好加入她的創作行列。

左下　一個舒適的閱讀角落可以讓訪客（或者是藝術家本人）小憩一下。

右頁　斐迪的設計過程：包括將布片釘在牆上，以設計拼布被的布局。移動式的牆壁提供更多的設計空間，讓她可以同時進行多件作品。

左上　黑與白的地板、架子、桌面以及櫃子，襯托出斐迪鮮豔多彩的布料。

左下　轉角處的壁櫥儲藏了更多的布料，讓多產的拼布家發揮。

上　小型的儲物盒讓斐迪在創作的過程中收納碎布、大頭針和其他材料。

右頁　開放式的架子，儲放著按色彩分類的布料，並且為工作室增添色彩。

斐迪最愛的一句話

「紅色是中性色彩。」——斐迪・墨嵐(Freedy Moran)

喬 · 派坎
Jo Packham

——工作室對她而言，是一個滋養而且激發靈感的特殊地方，不需要解釋自己的行為、接納別人或是完成任何事，是個可以在翻弄古董鈕扣或是用手製作東西中遺忘自己的地方。

我住在一棟有著許多小房間的老房子裡，所以串珠、縫紉、紙藝或是任何當前著迷的藝術都可以擁有獨立的空間。房子裡我唯一沒有創作衝動的房間，似乎是廚房。和我的母親，以及女兒一樣，三代同樣天生就不是烹飪的料。

由於我家常常被用來當做公司書籍的拍攝空間，或者是接待來訪的藝術家、作者及朋友，所以隨時都有人進進出出。雖然我喜歡所有的人，但是當我需要閉關的時候，我會等到最後一個人離開後，再溜入我的工作室。這是一個滋養、並且激發靈感的特殊地方，我不需要解釋自己的行為、接納別人或是完成任何事，是個我可以翻弄古董鈕扣或是用手製作東西時遺忘自己的地方。

在我的工作空間中，沒有空間可以放置任何對我沒有意

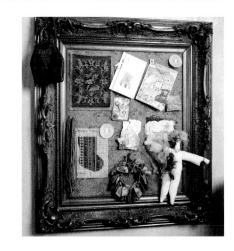

上一　喬喜歡被充滿著回憶、能激靈感的美麗事物所圍繞。

上二　這個古董畫框利用厚重的提花布料包裹住數層軟木而轉變為告示版。「它承載著我希望貼近我、而不是塞在某個抽屜中的寶貝。」

右頁　「我愛馬戲團！」牆上馬戲團風格的壁飾，是用銅箔和紙製作而成，黏貼在牆上後，再輕輕地刷上金漆。

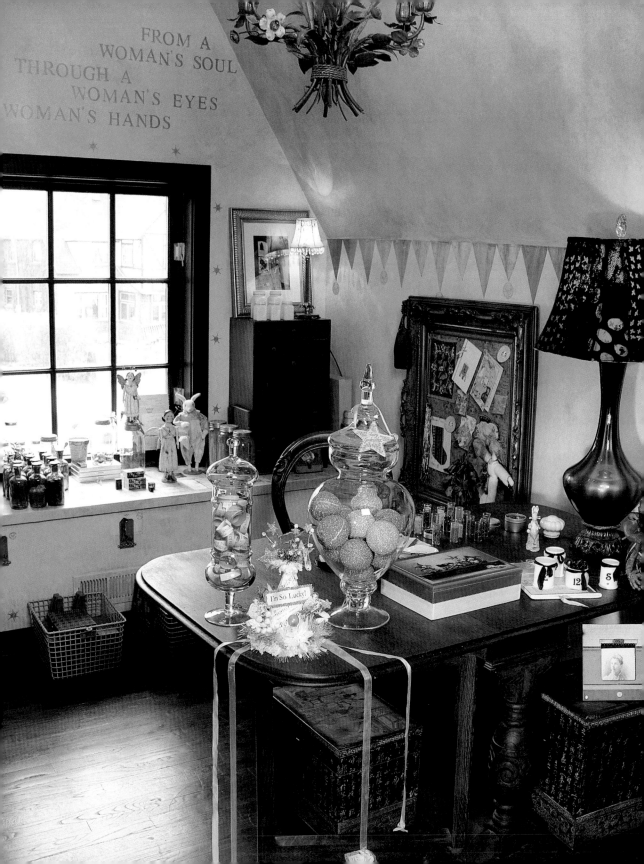

FROM A
WOMAN'S SOUL
THROUGH A
WOMAN'S EYES
WOMAN'S HANDS

I'm So Lucky!

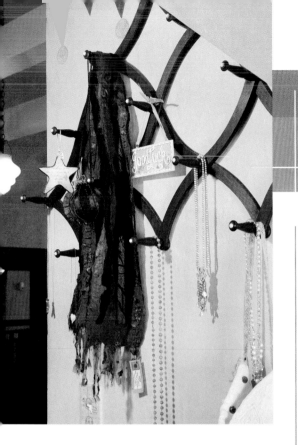

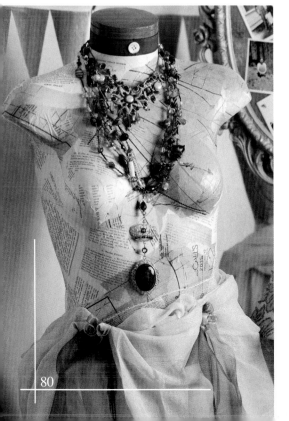

「來自女人的靈魂、透過女人的雙眸以及雙手。」——飛利浦藝廊（Phillip's Art Gallery）

義或是沒有回憶的事物。當我環視串珠室時，就好像是在翻閱我的剪貼簿一樣。安娜‧科芭設計師的名言寫在窗子上方，激勵著我；一張接收自摯友的桌子使得這位朋友常駐我心頭。在我母親中風後，我在她的相片上方加上「希望」，一盞利用我在女兒婚禮上所穿的衣服所製作成的燈罩，散發出溫暖的輝暈。對我而言，藝術可以將喜悅、哀傷轉化為生命的禮讚和熱愛，我的空間以這項讓人心安的訊息安撫我。

和許多人一樣，透過條理組織我才能清楚地思考，同時我還發現，重新調整組織能讓我的感覺更清楚。視我那禮拜的狀況而定，我可能會依顏色、形狀或是風格來安排事物；或者我可能將它們都放入盒子中，暫時收藏起來。這麼做能讓我清醒，並且能像牆壁色彩一樣地安定我。我利用我的空間來創作，但是或許更重要的是，我用這個空間來自我再造。

左上　串珠室入口的古董衣架展示著朋友送的禮物。

左下　擁有一家像「紅寶與海棠」（Ruby & Begonia）這樣的店的好處是，我可以保有這個用來展示銷售物品的人型。

右頁右上　訪客可以選擇從左邊的瓶子中取一個希望，或者是從右邊的瓶子中拿一個溫蒂‧艾迪森製作的彩球。中間的帽子是祝賀我的雙胞胎孫子誕生的禮物。

右頁左上　「良好的光線、幾盤美麗的珠子和一些在工作檯前獨處的時間，就足以恢復我的精神。」

右頁下　窗前的座位最適合用來拼貼喜愛的卡片、箴言或是藝術品。

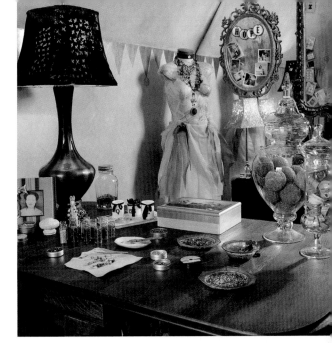

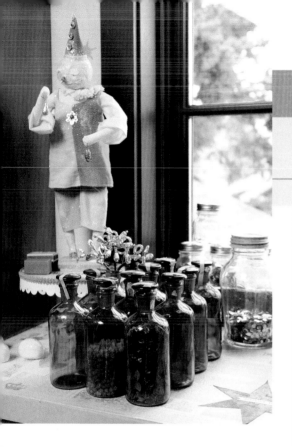

喬最愛的建議

讓自己被所愛環繞；來自於朋友的雙手和心中的禮物。別人無法理解並不重要，這是你的空間，而你的靈感會來自於你的滿足感、歸屬感和友情。

http://www.rubyandbegonia.com

左上　「我有理由相信這些是法國古董藥瓶，但是就算它們不是，它們仍舊很美麗，而且是很實用的收納珠子的容器。」

左下　中國收納櫃中襯絨的抽屜，輕易地提供展示鈕扣收藏空間。

上　一個擁有迷你抽屜的小櫃子是個美麗又實際的收納櫃，尤其這些抽屜正好可以容納抽取式的塑膠收納盒。

右頁　從古董吊燈、窗子上方的名言到窗前的座位和展示桌，這個房間中的每件事物都有著珍藏的回憶。

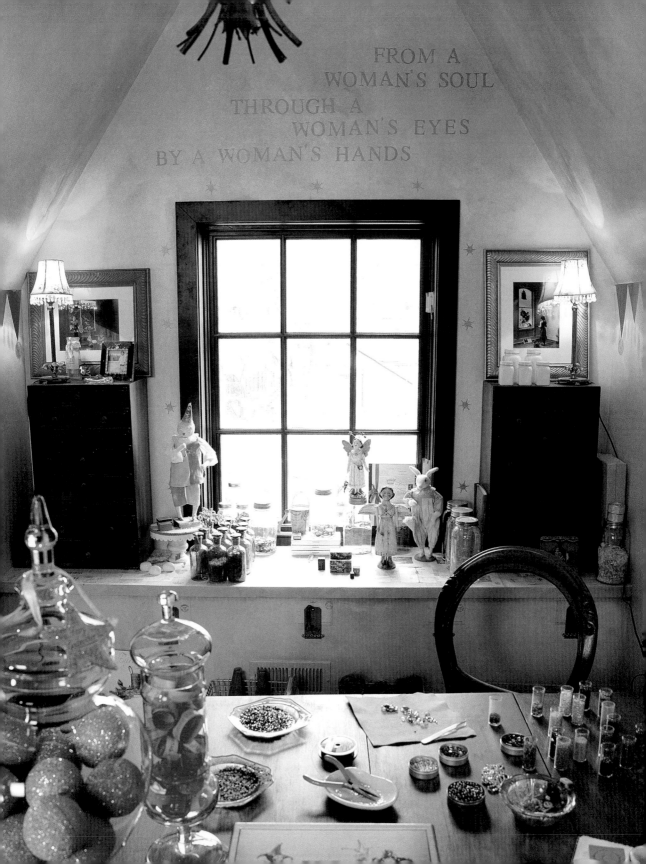

FROM A
WOMAN'S SOUL
THROUGH A
WOMAN'S EYES
BY A WOMAN'S HANDS

艾琳・普林
Eileen Paulin

——艾琳想要在她生命的每個面向都展現創意,以及盡可能地享受生活的欲望——一種在需要的時候必須改變空間的哲學。

艾琳・普林對於追求平衡有著深入的了解。在第二個孩子誕生後,她重返全職工作,試圖在家中辦公室裡經營兩個雜誌,卻發現完全行不通。「我試著要適應空間,但其實我真正需要的是空間來適應我。」她說。

艾琳目前是製作書籍的「紅唇代表勇氣傳播公司」(Red Lips 4 Courage Communications)的所有人,她發現儘管孩子已經進入青春期,但是仍舊需要她。「由於我從事的是對時機非常敏感的行業,所以在家中工作是同時參與兩者的最佳方式。」

為了在家中揉合工作與家庭,艾琳必須像製作她的書籍一樣地發揮創意於她的空間。與其將工作活動塞入一個過小的地方,或者是讓工作氾濫在家中每一個角落,她將肩負著辦公室與家庭聚會雙重功能的房間,和隔壁容納著縫

上一　艾琳喜歡為她的書特別創作一些作品,然收錄其中。

上二　「工作時運用的東西美極了。如果我心情不好的話,我只要走到車庫,拿出緞帶就好了。」

右頁　由於艾琳許多的創作時間都花在電腦上,她需要一張舒適的座椅、符合人體工學的鍵盤架,以及隱藏式的檔案收納架。

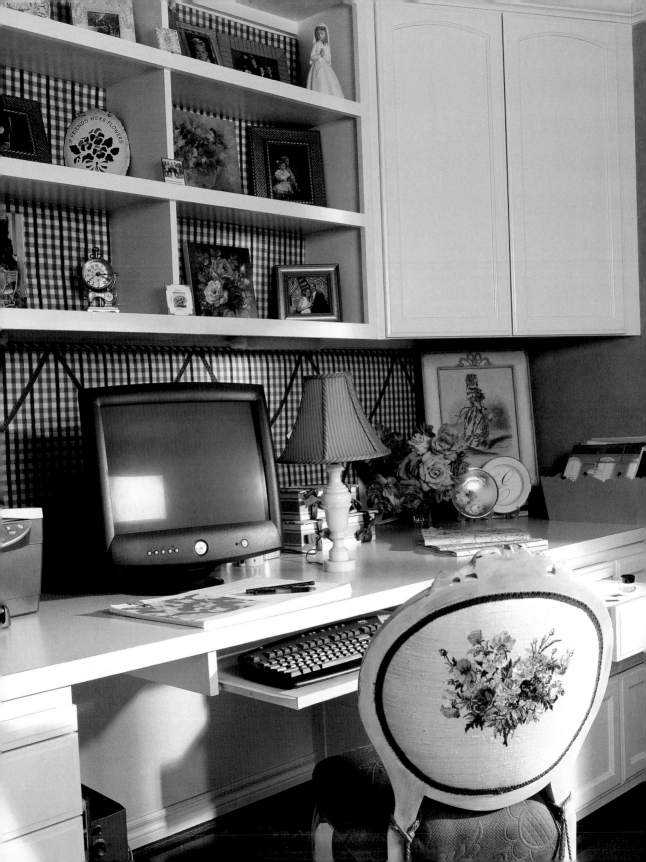

艾琳的建議

暫停一下，花點時間和金錢按照你的需求重新布置空間。投資你的創意，可以為你以及你所在意的事帶來意想不到的報酬。

http://www.redlips4courage.com

紉機、工作檯、收納空間和車子的車庫，合為一體。

這種安排讓艾琳擁有獨立的書寫、縫紉和手藝空間，讓她能掌握作品的進度。她解釋著說：「如果我的東西被收在盒子裡，我就永遠都不會拿出來。」不過，聰明的空間運用並不是讓一切運作順利的唯一法門。艾琳發現她必須清楚地知道自己渴望擁有絕對單獨時刻的時候。「那時候，我就關上門。大家都知道當門關上的時候，你不可以進來。」

歸根究底，讓這些安排能夠運作的是，艾琳想要在她生命的每個面向都展現創意，以及盡可能地享受生活的欲望——一種在需要的時候必須改變空間的哲學。「你必須擁有堅固的基礎。無論如何，你都必須顧及許多事物，所以不如確保擁有自己所需的，然後讓一切得以運作。」

左　這個壁畫所製造出來的假象，提醒艾琳她最愛的休閒活動，並且在繁忙的工作日中，幫助她不致迷失。

上　收納細碎收藏品的古董畫框，造就出搶眼的告示版。

右頁　舒適的兩人座邀約著家人和朋友。

艾琳最愛的一句話

「真正的寂靜不僅僅是無聲而已，而是一個理性的人從聲音中撤退，以追尋內在平靜和秩序開始。」——彼得·曼納（Peter Manard）

左　將手工藝材料儲放在車庫中，使得艾琳的辦公室擁有展示紀念品的空間。

下　必要時才拉下的折疊式燙衣板，讓車庫中的縫紉空間變得更為方便。

右頁　良好的採光、美麗且具功能性的儲物空間，只要再加上一些裝飾的點綴，就能將車庫的一角轉化為愉悅的縫紉工作站。

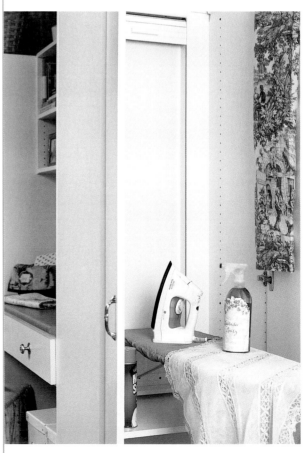

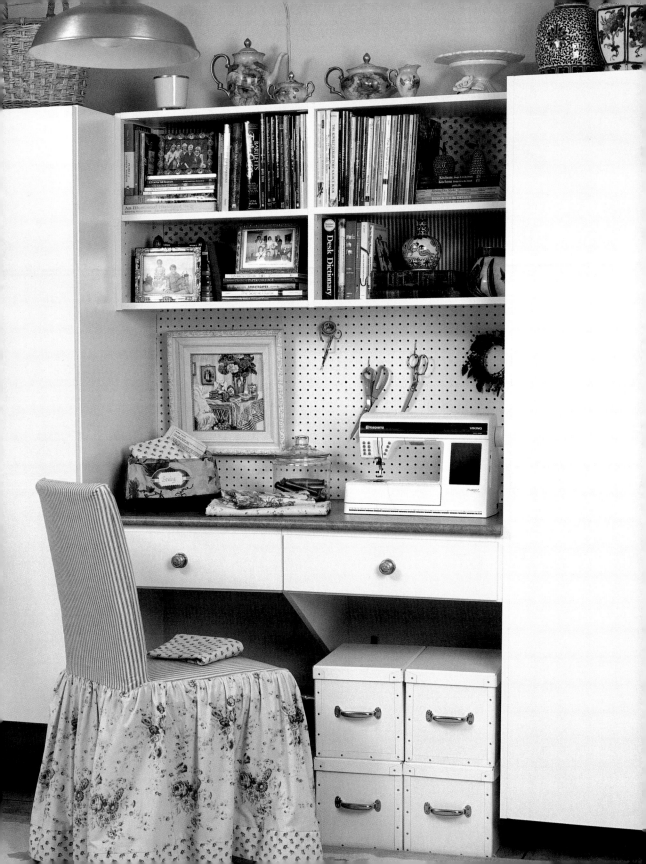

蘇珊・皮克林・羅莎梅
Susan Pickering Rothamel

——我相信當我將新的材料帶入每個作品時，我的藝術就更煥然一新。清理我的空間有助於清理我的腦袋。

蘇珊・皮克林・羅莎梅的藝術事業開始於她唯一能使用的空間——客廳地板上。「每天晚上都得收拾乾淨，好讓孩子們第二天有地方玩耍。」

現在這名多媒體藝術家、教師兼美國藝術追尋公司（USArt Quest）擁有她夢想的工作室，一千平方呎的空間，就坐落在她家的正中央！工作室中有充裕的空間放置畫框、繪畫材料、一張供創作過程髒亂的搪瓷桌面，辦公室角落還有一個作爲參考圖書室及置放織布機的夾層。「我和先生以工作室爲核心來設計我們的家，賦予它和廚房或是生活空間一樣的重要性。」

狹小的空間並無法限制蘇珊的創意，但是較寬敞的空間似乎對她的風格有所影響。「我以前的作品比較僵硬、侷限、高度組織化而且大多寫實，」蘇珊說：「現在我的作品是自由、印象派而且多彩。幾乎像是寬敞的工作室空間

上一　蘇珊攝於美國藝術追尋公司辦公室外。

上二　平坦的檔案架可保持畫紙清潔和條理。

右頁　搪瓷材質的工作檯可以輕易清洗墨水及染料。

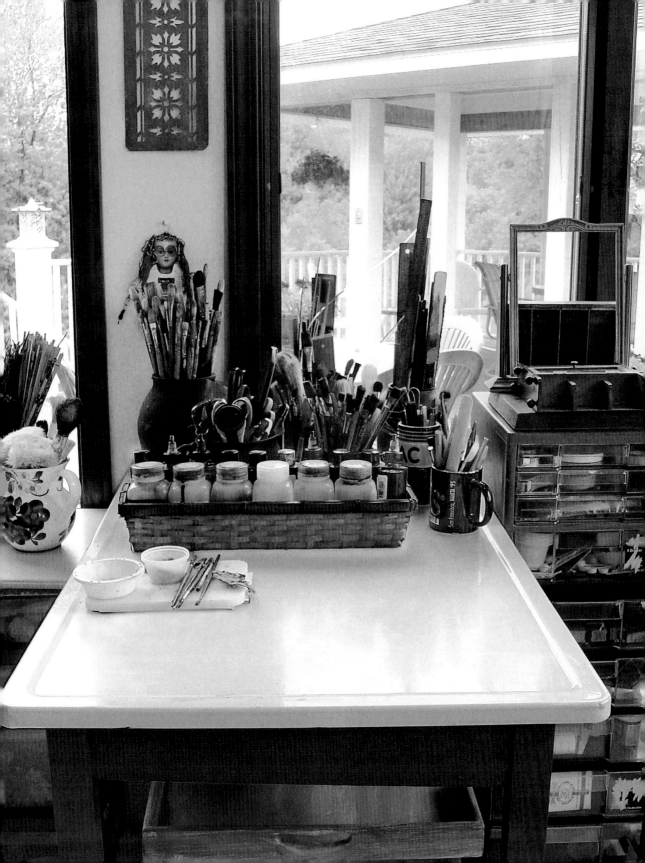

賦予我自由的感覺。我可以完全不怕失敗地在這裡嘗試任何事物。」

爲了保護工作室激發靈感和功能的本質，蘇珊全面性地對抗雜亂。「我的空間不可以用來做儲藏或是暫時擱置的地方，」她堅持著：「我需要讓它保持隨時都很特別的感覺。大件的物品儲放在壁櫃或者是大型盒子中，某種活動會用到的材料則收納在一起。每個工作都有個別的工作區域，就算我的空間很狹小的時候，我也是這麼地安排。」

雖然蘇珊並不擔心在創作的過程中製造髒亂，但她在鑲框或是在開始新作品之前，對於清理工作室就執行的很徹底。「沒有什麼比在完成的作品上沾到顏料更糟了，到時候就得花上珍貴的創作時間來修復。」

和許多藝術家一樣，她注意到空間和思緒之間的關聯性。「當事物有條理的時候，我最能發揮創作力，而且我相信當我將新的材料帶入每個作品時，我的藝術就更煥然一新。清理我的空間有助於清理我的腦袋。」

蘇珊的建議

透過以類型、顏色、大小來分類和儲藏並保護你的畫紙。比薩盒很適合用來儲放大型紙張，同時如果空間是問題的話，還可以塞在床下。小型的紙張可以放在牛皮紙袋中。

http://www.usartquest.com

左 位於門後一個四吋深的展示架是儲放藝術彩印章、燙金粉和小型顏料杯的好地方。

右頁 利用一個大型的展示架、一點紅色顏料，以及沿著它鋸、鑽孔和敲打的檯面上放置的藝術作品，蘇珊的空間兼具功能性與美觀性。

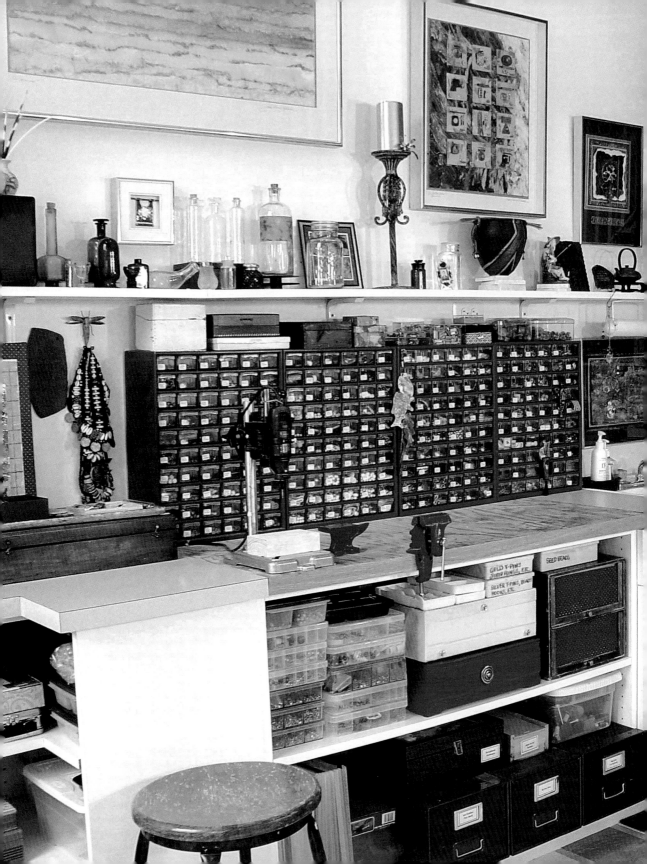

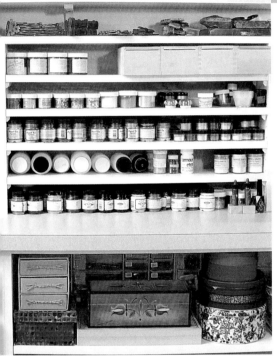

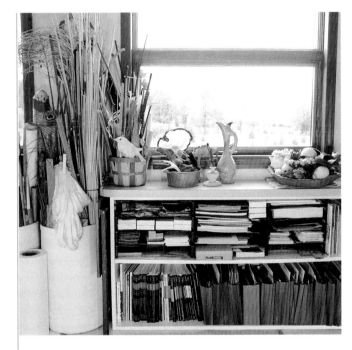

左上　家人和朋友贈送的盒子，將對親愛的人的思念帶入工作室中，同時也提供有效的收納空間。

左下　一個獨立的辦公角落讓蘇珊在需要時，能有效率地進行商務事宜。

上　「讓工作室顯得整齊的訣竅，在於擁有許多相同顏色的收納儲存容器。」

右頁　一個「工作島」儲放鑲框材料、插座和檔案。桌面上的光線明亮充足，周圍柔軟的地毯則有助安撫長時間站立的雙腳。

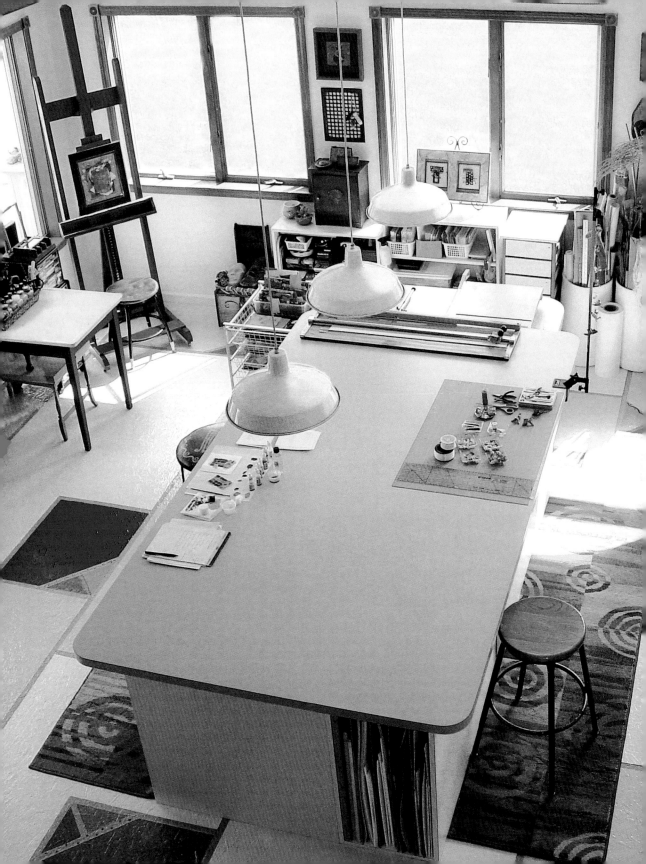

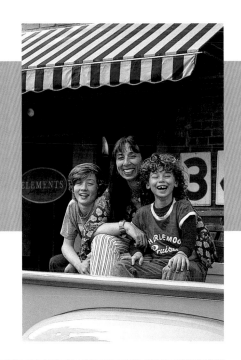

姬兒‧史瓦茲
Jill Schwartz

——姬兒說，設計功能性空間的關鍵之一，就在於把它想成潮起潮落。「正如他們所說，形體在功能之後。」

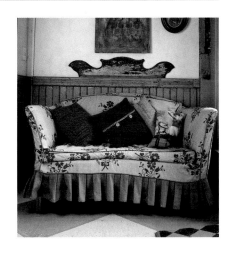

在姬兒‧史瓦茲遷入之前，目前容納了她的藝術衣著和家飾品公司「元素」（Elements）的倉庫，不過是六千平方公尺的空洞而已。擁有平面和室內設計背景、紮實的作業流程和一群努力工作的員工，姬兒將這個倉庫區隔為數個功能清楚的空間，在容納十九個員工的同時，仍保留了二十世紀初期的建築風格。

姬兒說，設計功能性空間的關鍵之一，就在於把它想成潮起潮落。「正如他們所說，形體在功能之後。」她提醒我們。遵循空間使用的邏輯，不但能保留能量，同時還能減少不必要的動作，舉例來說，姬兒將出貨員放在靠近門和辦公室的地方，製作小組則靠近原料區域，會計人員則坐在前方辦公室較安靜的角落，好方便她們工作。當她正在創作當下，工作室中貼有標籤的盒子和裝有滾輪的架子，讓重要的材料隨手可及，用以維持她創作的爆發力。

上　姬兒和兒子蹲坐在停在「元素」入口處的一輛一九五四年的舊貨車上。

下　一進入「元素」的大門，溫馨的接待沙發迎接著訪客。

右頁　隨手可及的材料，讓姬兒維持創作中的直覺。

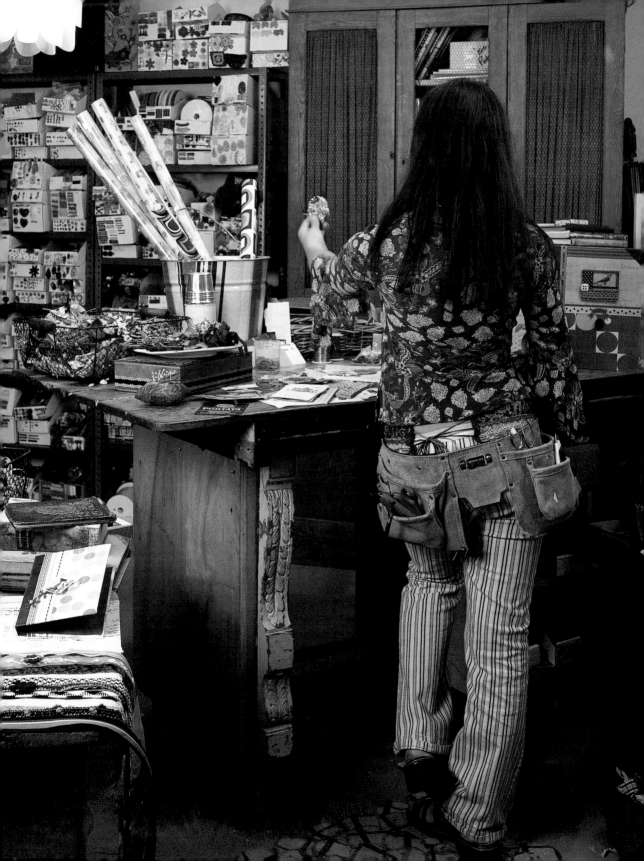

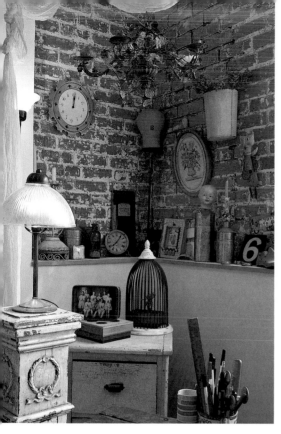

就算你的素材區域只不過是一個塑膠盒，你的辦公室、工作室以及製作檯就是餐桌而已，讓你的工作去營造環境仍舊是非常重要。姬兒喜歡在進行不同類型工作時，利用不同的採光，所以她將作品放在淺抽屜中或是托盤上，以便輕鬆地移動位置。因為當工作檯面符合進行中的作品時，她的工作效率最好，所以製作首飾時，她使用一個較高的桌子；製作相框和時鐘、需要較遠的距離的作品時，則用較矮的桌子。

提高產能的另一個關鍵，就在於用美麗的細節來堆砌空間，讓它成為一個愉悅的工作環境。古董門、風霜滿面的欄杆以及一些遮掩現代水泥牆的壁板，巧妙地和局部的油漆、燈光和家具搭配在一起，讓這個工作空間變的像家一樣溫馨。「有人說他們想要在這裡工作，因為他們喜歡這個空間。這很重要，因為我們常常在這裡。」姬兒大笑的說。

姬兒的建議

如果你想要大量製造你的作品，就將同一個製造商所生產的東西放在一起，貼上一張註有產品名稱、風格、和其他資訊的卡片，讓再度下單變得迅速又簡單。

左上 在辦公室中，一個美麗的角落是讓眼睛休息的好所在。

左下和右頁 溫暖的光線和上漆的地板讓空蕩蕩的辦公室顯得寬敞而開放，古舊斑駁的欄杆讓接待桌充滿特色。

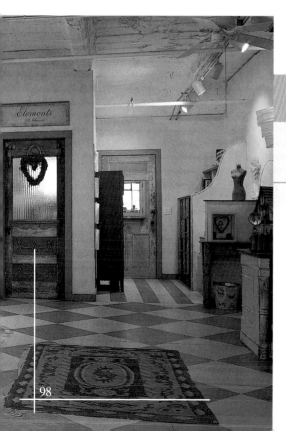

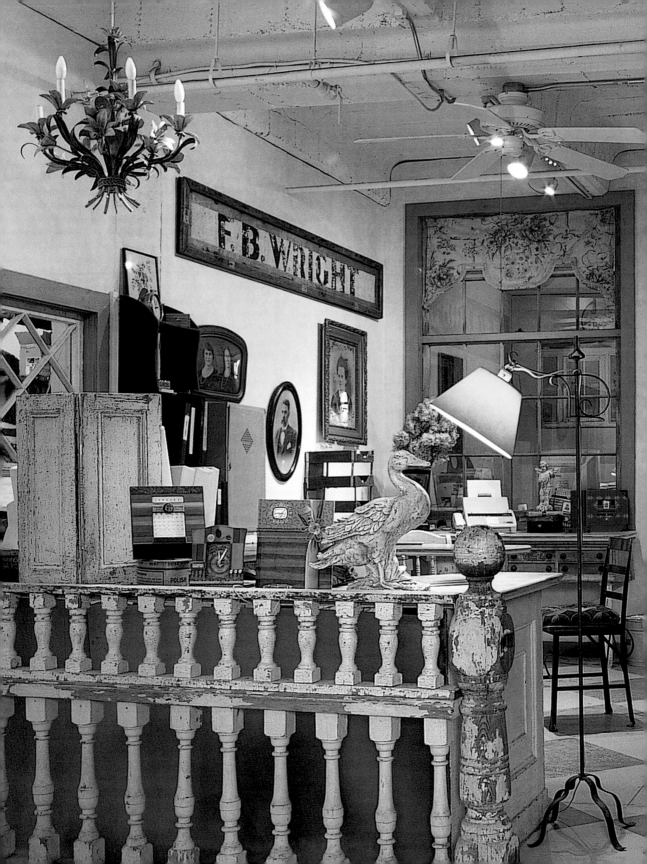

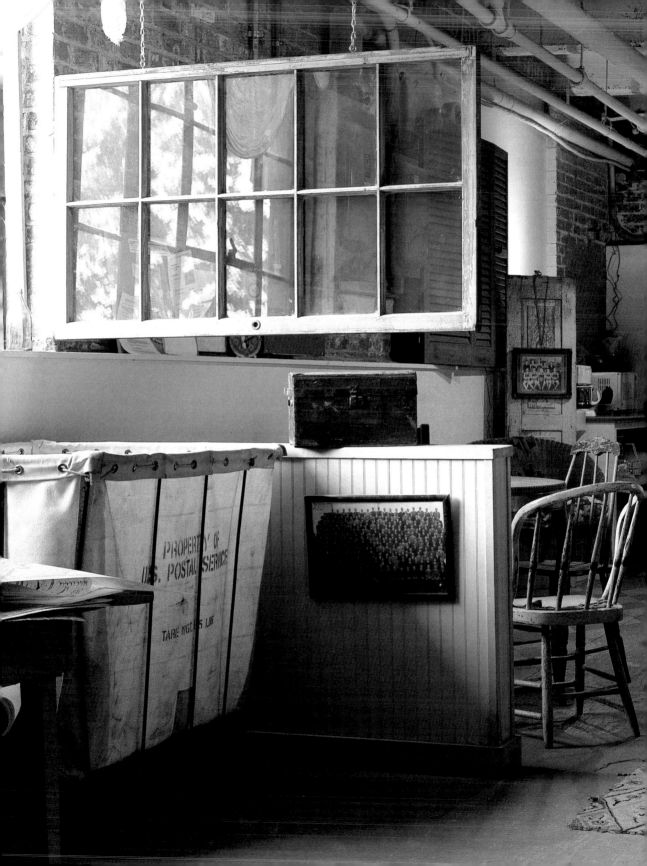

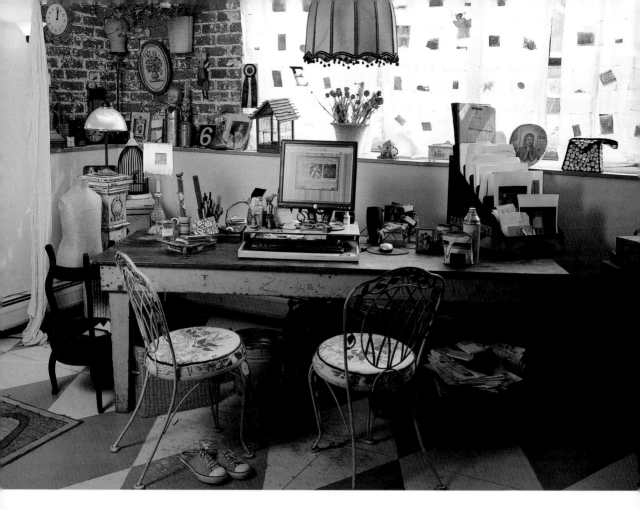

左頁　從天花板上懸掛下來的舊窗戶、壁板製成的半隔間牆，以及策略性的採光，區隔出用餐區域和出貨區域。

上　姬兒的風格揉合了復古元素和現代感，正如她私人辦公室中的古董、電腦，和現代感十足的窗簾所見證。

左下　一些姬兒所製作的產品樣本。

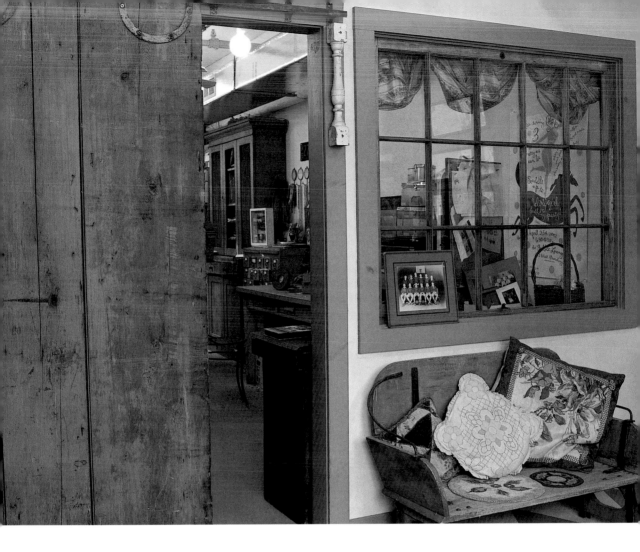

姬兒最愛的一句話

「穀倉燒掉了，現在我看得到天空了。」
——馬沙希德（Masahide）

上　老舊的門窗可以讓全新的空間產生年代感。這扇穀倉門通往姬兒的工作室。

左下　四張古董椅子和一個舊招牌，就放置在元素的接待桌前方。

右頁　通往姬兒辦公室的走道上一扇對開的落地門。一座歷經風霜的櫃子儲藏著文具用品，上方則是一窩注視訪客的石膏飾品。

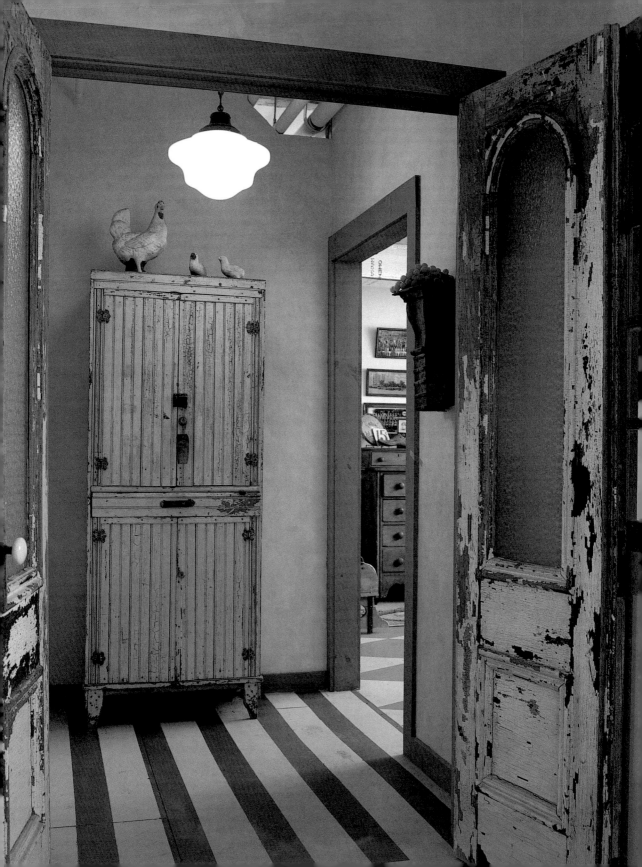

黛比·第柏
Debbee Thibault

——對於「工作室就等於廚房」的空間配置棘手問題，黛比的解決之道不是為藝術創造一個獨立的空間，而是創造出獨立的時間。

你可能會預期像黛比·第柏這麼成功的藝術家，擁有獨立寬敞的工作室。畢竟，這是以她為名的公司並擁有自己的生產線，但是事實上黛比每一個暢銷的紙黏土人偶的原型都是在她的廚房中雕塑出來的。

「這是個很安靜的地方。」黛比說：「很多事情在這裡進行，不論是烹飪還是和朋友聊天，或者是創作。但是當我燒飯的時候，這裡完全沒有容納藝術的空間。」

針對這個熟悉的問題，黛比的解決之道不是為藝術創造一個獨立的空間，而是創造出獨立的時間。「當我在創作時，完全無法顧及其他。」她說，所以她每年有兩次投入數週完全在創作上面。「之前和之後，我就專注於生意、帳目以及家事上。」

巧妙的收納和計畫，讓黛比可以將廚房變成工作室，然

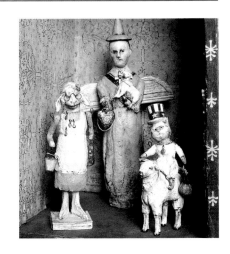

上一　一個用衣箱製作成的十八世紀末的娃娃屋，將歷史帶入黛比的創意空間。

上二　黛比用紙黏土製作的玩偶原型。

右頁　黛比的廚房光線明亮，是她最愛的工作空間。

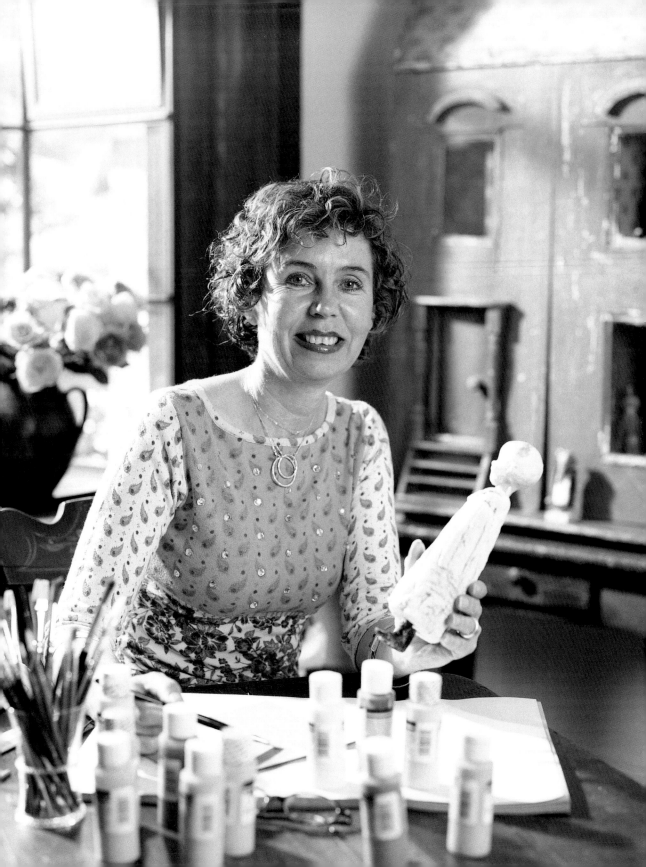

黛比最愛的一句話

「你就是上帝賜給你自己的禮物，但是你如何對待自己就是你回饋給上帝的禮物。」——丹麥俗諺（Danish Proverb）

後再變回來。顏料、陶土、木條和其他的材料都收納在兩個四尺半高的塑膠盒中，並且在完成後推入車庫收藏。明確地訂出一個開始工作的日期，就解決了許多人「看不見就忘記了」症候群問題。

「這是適合我的方式，」黛比說：「到了該『開始』的時候，我就拉出我的盒子，然後創意就開始湧現。」

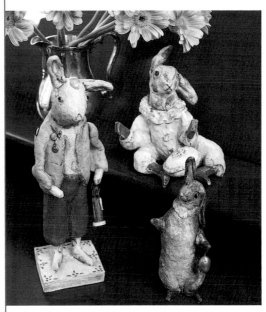

左上 黛比將原型上色後就製作模型，以生產限量的人偶雕塑。

左下 被能激發創意的古董物品所圍繞。

上 三個各有特色的兔子，這也是黛比用紙黏土創作出來的原型。

右頁 鮮花、新的人偶和古董，散見於黛比家中的每個角落。

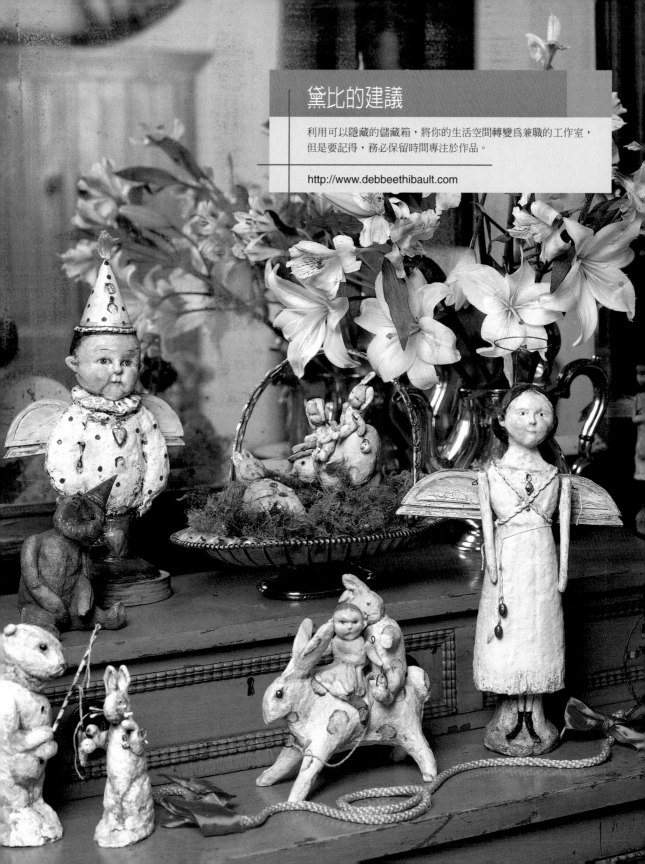

莎拉・托立佛
Sara Toliver

——為了確保自己不會缺乏靈感，莎拉蒐集剪貼雜誌，同時還有好幾個塞滿充斥點子和圖片書籍的書櫃。她將這些書儲放在家中和辦公室數個不同地點。

莎拉・托立佛的空間不只是一個她創作的地點，而更是她表達自我的管道。走入「紅寶與海棠」（Ruby&Begonia）、「白無花果」（The White Fig）或是「橄欖與大理花」（Olive&Dahlia）這些專賣店，你將會因為眼前所見到豐富而且不尋常的物品，以及巧妙的展示而大感驚異。這一切，都是莎拉願景下的產物。

「我們坐落在小城裡，所以我們的客戶通常是在地的老客戶。」這意味著有趣，但是也因此有必要經常改變每個店中貨品。為了確保自己不會缺乏靈感，莎拉蒐集剪貼雜誌，同時還有好幾個塞滿充斥點子和圖片書籍的書櫃。她將這些書儲放在家中和辦公室數個不同的地點。

雖然有些人需要特定的環境才能發揮最佳的創意，例如放在窗前的桌子或是特定的音樂，莎拉發現她完全仰賴自

上一　坐在「紅寶與海棠」店裡。她的創意在「紅寶與海棠」、「白無花果」或是「橄欖與大理花」的商品展示中發揮。

上二　放置在書架上的特殊盒子，裡面通常放的是莎拉的重要檔案。

右頁　就算是辦公室，也可以美麗而且吸引人。

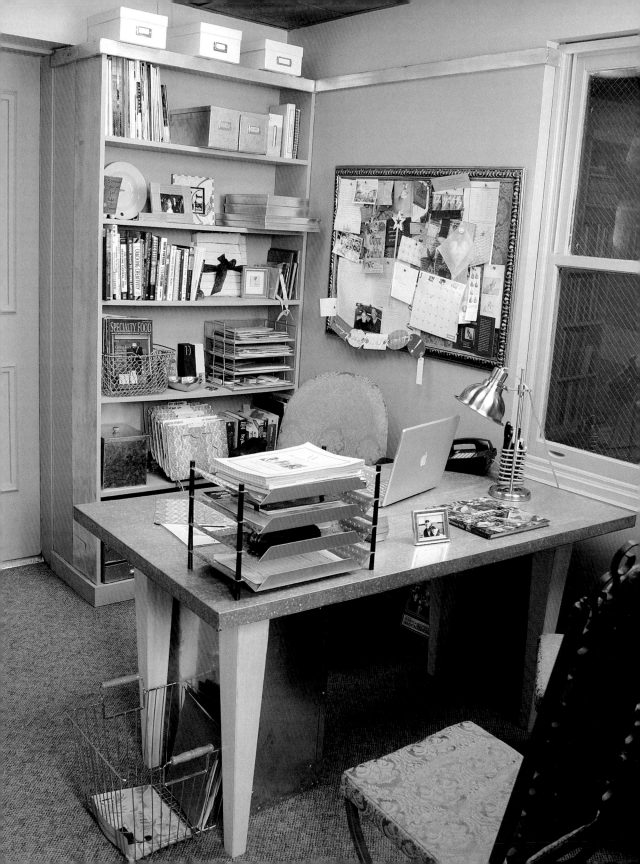

己的情緒。「有時候我需要在充滿視覺刺激的地方，有時候則需要寧靜。不同的事物都能推動我，刺激特殊的創造神經。」莎拉發現創造裝飾的概念比裝飾的物品來的重要許多，所以她發現自己對有沒有工作室不像其他人一樣那麼重要，不過在家、辦公室和三間店之間移動仍然是個挑戰，所以她需要透過大量使用工作日誌和組織來面對這個挑戰。當然，所有的檔案和書籍都不過離家五分鐘，也有相當的幫助。「我沒有一天不需要來回跑、拿東西。」莎拉說。

不過有時候，太多的計畫和創意過程也會顛覆莎拉的組織。當這種情況發生時，她會確保自己先暫停一下，重新整理。「這有助於我維持產量。」

莎拉最愛的一句話

「如果你知道自己不會失敗的話，你會嘗試什麼？」
——佚名

左 整齊的檔案和參考資料，幫助莎拉在動腦時迅速地找到所需。

右頁上 時髦的展示，如這些畫框和鍊子，讓莎拉的工作空間有吸引力，同時激發她的創意。

右頁左下 淺抽屜是儲藏未來可能會需要的卡片和雜誌內頁的理想空間。

右頁右下 將珍藏的物品展示在告示板上，可以有效減少工作空間的混亂。

左上 一個分隔的鐵網藍收納辦公室文具，並且可以輕鬆地搬動。

左下 就算是必備的辦公文具如膠檯和釘書機，也是可以美化工作空間的。

上 莎拉利用這些金屬盒來儲藏影像或是目錄光碟。

右頁上 「白無花果」專賣店坐落在猶他州奧登市二十五街上的歷史建築中。

右頁左下 「橄欖與大理花」專賣店則坐落在「紅寶與海棠」及「白無花果」對面的另一棟歷史建築中。

右頁右下 「紅寶與海棠」是莎拉的第一家店。

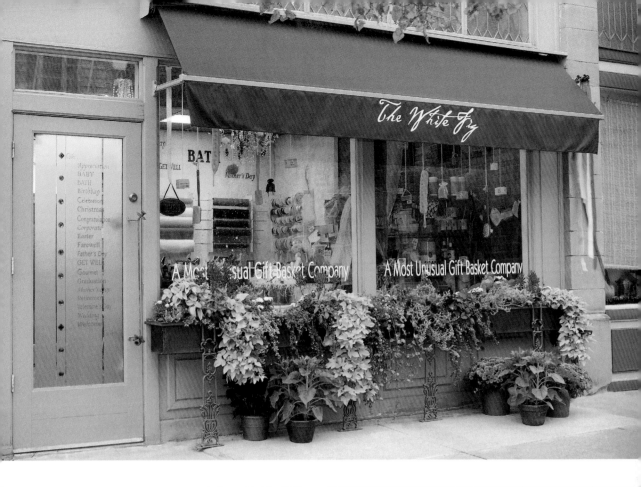

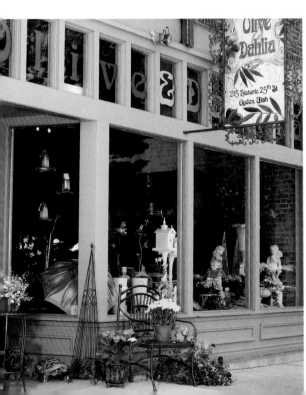

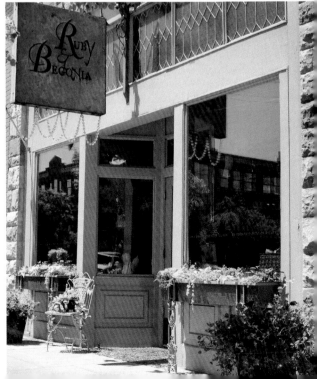

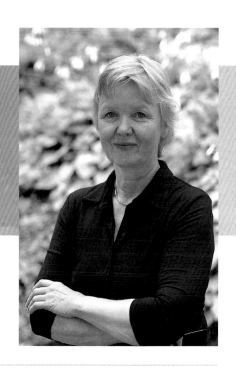

莎賓・佛莫・馮・法肯
Sabine Vollmer von Falken

——莎賓說：「一個乾淨的空間，能提供一種做任何事都可以有嶄新開始的自在感。」

如果可以的話，莎賓・佛莫・馮・法肯希望能將她整個工作室都裝上輪子，全部帶著走。身為攝影師，她往往得將器材拖到不甚理想的地點去工作。不過，她的工作室則提供了創作出著名經典黑白人像攝影的理想工作環境。

打開後院穀倉的寬敞大門，呈現在眼前的是攝影棚的硬木地板、燈光和使想像力伸展的寬廣空間。由於工作的視覺空間感非常地乾淨，讓莎賓可以針對不同的拍攝主題拉下懸掛在屋樑上的背景和道具來搭配。懸掛式的電源讓地面完全看不到電線，裝有滾輪的家具讓她能輕鬆地改變空間布置。

工作室的效率延伸到暗房、辦公室和位於屋內的檔案。在辦公室中，配備完整的架子，意味著她可以在五分鐘之內寄出一份作品簡介。樓上一間乾燥的房間安全地收納了

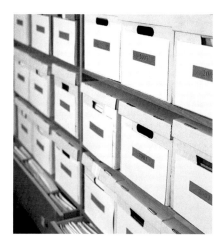

上一 對莎賓而言，攝影開始時不過是「一種遊戲。」

上二 架子上以年份為標籤的盒子，是種有效收納多年作品和底片的方式。

右頁 在工作室工作的日子裡，莎賓的通勤距離不過是三十英尺。

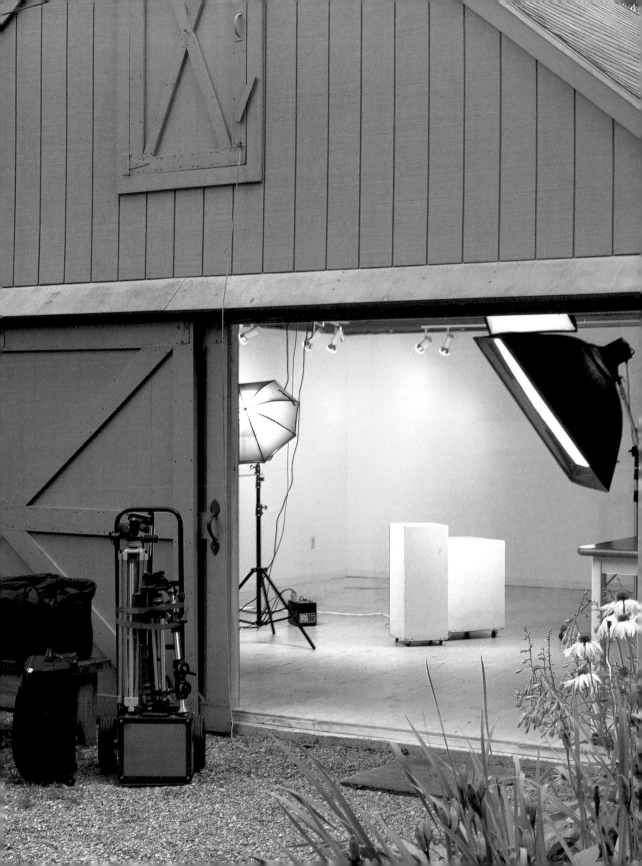

莎賓最愛的一句話

「當我忘記自己名字的那一天，唯一能證明我曾經存在的，將會是放在布滿塵埃的相簿裡的舊照片。」——杜威‧米高（Duane Michals）

多年來的攝影作品及底片，方便拿取卻又不致於礙事。

「如此一來，我可以從我的空間拿取所有的事物，而不需要浪費時間找東西。」莎賓說：「一個乾淨的空間，能提供一種做任何事都可以有嶄新開始的自在感。」

上　這個櫃子裡收納了從磅秤到公事包的一切事物，確保莎賓可以迅速地進行她特約專案攝影的相關公事。

下　莎賓在自己的暗房中沖洗黑白照片，彩色相片則送出去洗。

右頁　莎賓固定在自己的工作室中舉行作品展示。

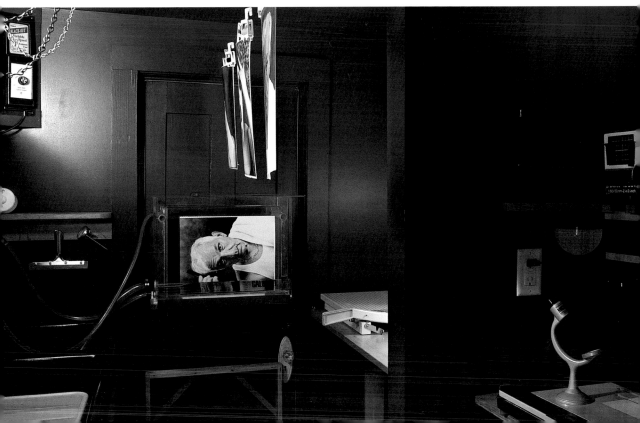

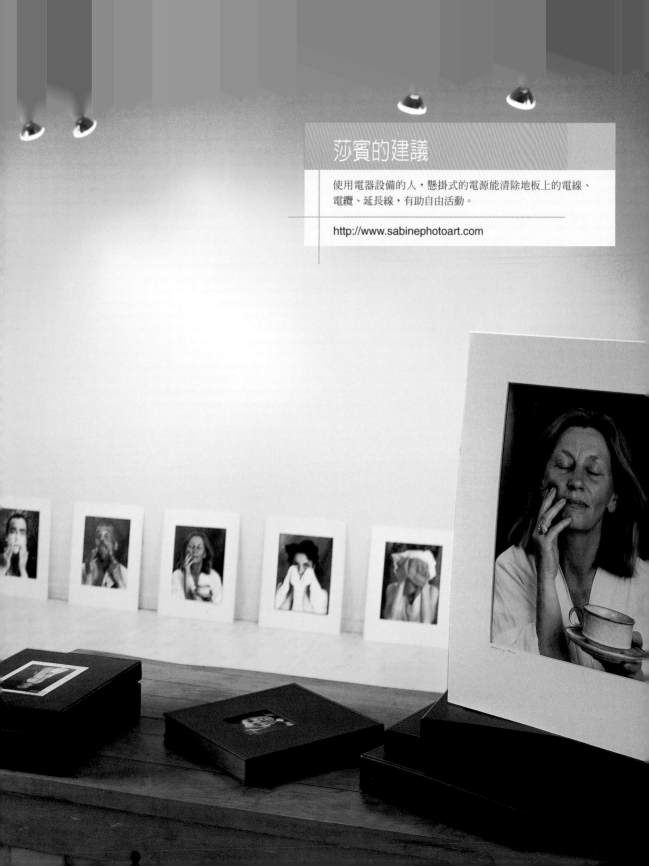

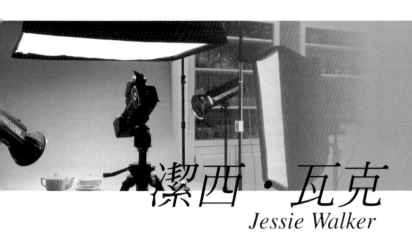

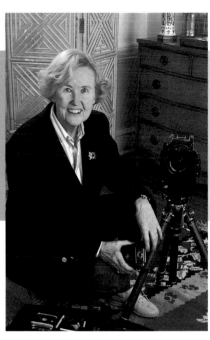

潔西 · 瓦克
Jessie Walker

——組織、明確的目標和某種程度的自律，就能夠讓你在家中創造一個決定工作時就能工作、不想要工作時也能讓你去做其他的事的空間。

在寫《美好家庭和花園》（Better Homes and Gardens）這類的攝影雜誌的同時，潔西‧瓦克有很多機會去思考，一個房間的設計是如何影響發生在其間的事務。

「像我這樣的小企業，很容易就變得時時刻刻都在工作。」透過一個能夠讓她整個禮拜都拍攝的工作空間，並且允許自己擁有整個週末無罪惡感的個人時間，潔西逃過這種命運。她移除會讓人分心的東西如電視機，就連她收藏的玻璃製品也都是因為可以當做道具，才能在她的工作室中佔有一席之地。工作室上方的辦公室很愉悅，但是也沒有那些會佔據燈桌或是電腦桌面的雜物。移動式、以色彩分類的檔案架，可以移至U型工作站的任何一個地方，有效地處理行政相關的事宜。

潔西的方法暗示著擁有家中工作室，並不意味著你無法遠離工作。組織、明確的目標和某種程度的自律，就能夠

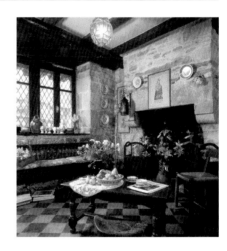

上一　潔西在自己的餐廳中「出外景」，這裡豐富的色彩和裝飾品正對這名攝影老將的個人胃口。

上二　潔西的作品之一，出現於《鄉村生活》（Country Living）雜誌中。

右頁　「我認為我的空間是通勤距離很短的辦公室。」潔西說。

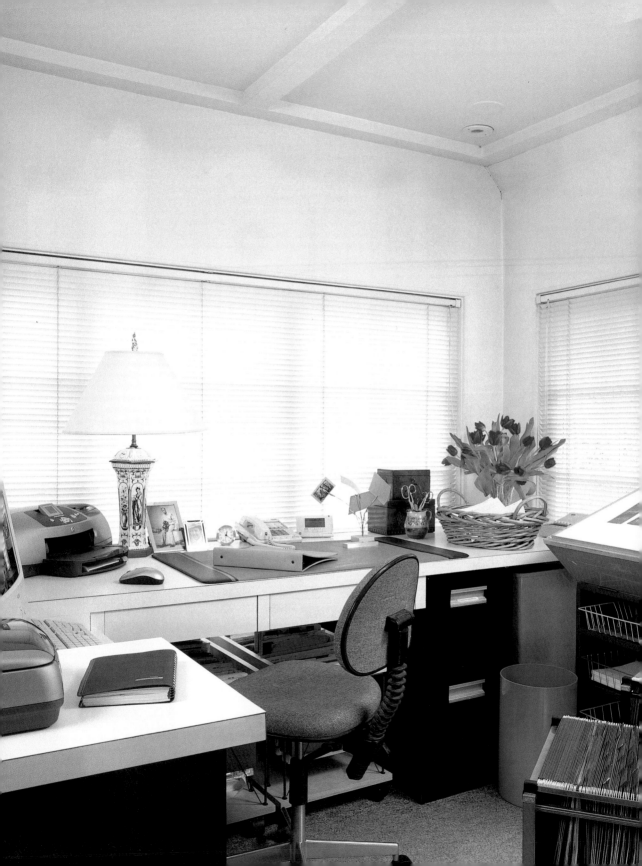

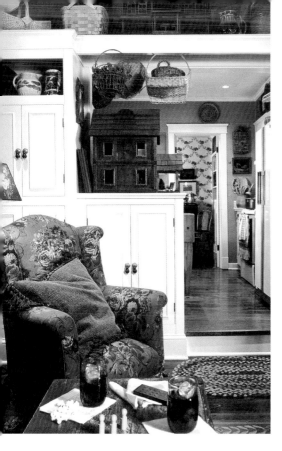

讓你在家中創造一個決定工作時就能工作、以及不想要工作時也能讓你去做其他的事的空間。

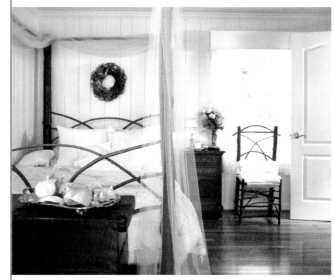

左上　潔西的作品拍攝設計師Jane Hopper's Illinois 的房子，出現於《浪漫家園》(Romantic Homes) 雜誌。

左下及上圖　潔西的作品，出現於《浪漫家園》雜誌。

右頁　粗重的攝影器材和延伸的電線，讓工作室容不下雜亂。

潔西最愛的一句話

「如果我們能進入鄰居的心中，將會驚訝地發現從那裡看到的風景和自己所見的差異有多大。」——威廉‧詹姆斯（William James）

潔西的建議

將事物放在靠近使用的地方，以節省時間並維持對作品的
專注。當你需要更多空間時，摺疊式方桌是絕佳的臨時工
作空間。

http://www.jessiewalker.com

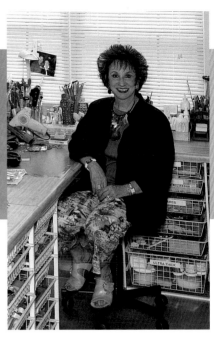

蘇絲‧溫伯格
Suze Weinberg

——蘇絲工作室中的每件東西都各有其位，她還養成每天晚上將一切歸位的「必要習慣」。

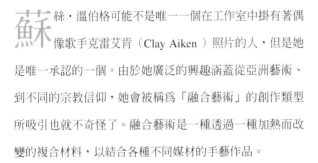

蘇絲‧溫伯格可能不是唯一一個在工作室中掛有著偶像歌手克雷艾肯（Clay Aiken）照片的人，但是她是唯一承認的一個。由於她廣泛的興趣涵蓋從亞洲藝術、到不同的宗教信仰，她會被稱爲「融合藝術」的創作類型所吸引也就不奇怪了。融合藝術是一種透過一種加熱而改變的複合材料，以結合各種不同媒材的手藝作品。

身爲手工藝材料製造商的獨立產品設計師，蘇絲從事的是爲新材料設定規格，好讓手工藝愛好者能擴展創意的刺激行業。「讓我不斷創作的原因之一，就是想新的產品好讓我做出新的作品，反之亦然。」她說。

爲了達到這個目標，她位於家中的工作室有點類似創意工廠。走上樓在克雷艾肯的相片左轉，就進入一個明亮、寬敞的夾層，沿著牆壁滿是金屬拉籃、木頭桌面和讓人眼花撩亂的材料。淺色的木頭地板不但實用，而且愉悅地和

上一　蘇絲歡迎訪客進入她的工作室。

上二　蘇絲與來自英國的朋友的照片和作品一起陳列在架子上。

右頁　廚房用的流理檯配上金屬網籃形成了這個工作島，並且提供了更多的工作空間。

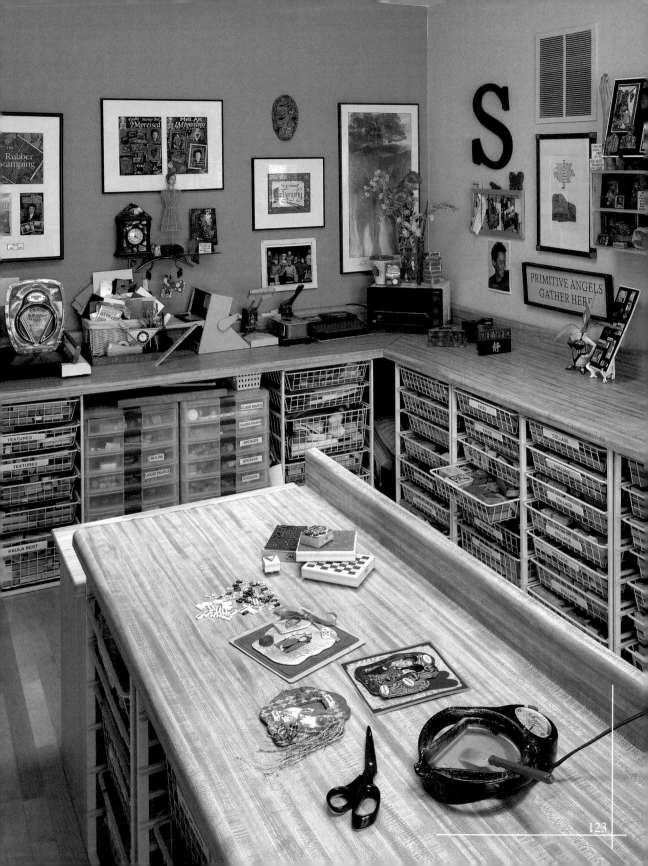

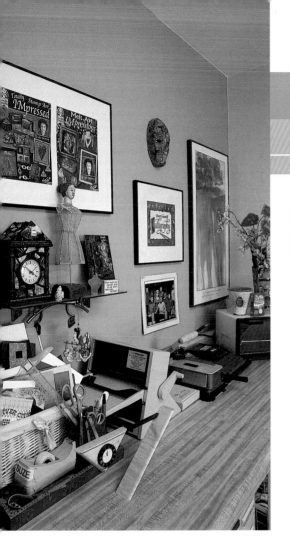

檯面、壁面結合在一起。工作室中的每件東西都各有其位，她還養成每天晚上將一切歸位的「必要習慣」。過去的作品和小玩意兒都塞入格子裡，提醒她曾經去過的地方以及激發她追尋新的挑戰。

雖然蘇絲獨自作業，但是夾層工作室有著足夠的空間容納訪客，而她偶爾會邀請其他的手工藝同好來進行腦力激盪。「我們勉強都擠進來，」她說：「實在是棒透了，而且非常能啟發我。我希望大家都能來我的空間。我甚至為貓準備了一張床！」

左上 蘇絲著作的封面以及錄影帶都掛在紙藝和完工工作站上方。提醒自己曾經做過什麼，並且鼓勵她繼續尋求新的挑戰。

左下 金屬網籃讓材料顯而易見，足以提供靈感但卻仍有條理。網籃底部放置透明的塑膠片，免得金屬網壓傷藝術彩章。

上 不同的藝術彩章手法提醒蘇絲可運用過去的經驗。

右頁 整體化牆壁收納系統，提供收納小工具的空間。

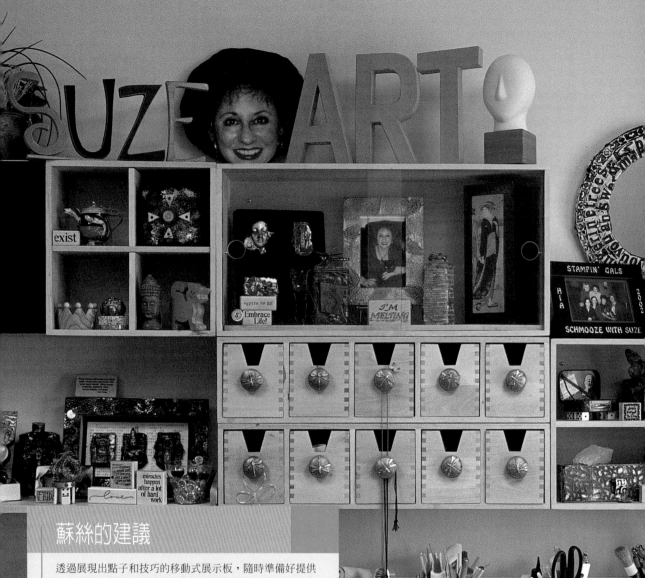

蘇絲的建議

透過展現出點子和技巧的移動式展示板，隨時準備好提供客戶及學生觀賞你的能耐。小心地將它們存放在你的空間的一個角落，美麗而且有門的儲藏櫃中。

http://www.schmoozewithsuze.com

卡洛琳・偉斯布克
Carolyn Westbrook

——工作室不需要是個非常複雜的空間。只要製作一些屏風，然後把它們固定在一起即可。

「布料可以掩飾許多過失，」卡洛琳・偉斯布克家飾產品（Carolyn Westbrook Home）的室內裝潢專家卡洛琳宣稱。卡洛琳的母親在她小時候，用布料釘在牆上當壁紙，並且以許多其他的方式來美化她們的生活空間。「我母親是我永遠的靈感來源。」卡洛琳說，她現在是個作者、造型師、設計師和企業家。

因為要扮演這麼多的角色，卡洛琳發現她設在後院的工作室，是不可或缺的要件。「我必須要能安靜的創作，我想每個人都需要一個發揮創意和攫取靈感的空間。」如果你沒有一個房間的話，她希望你最好能創造一個。「工作室不需要是個非常複雜的空間。只要製作一些屏風，然後把它們固定在一起即可。」

至於她的工作室，卡洛琳借用了母親的創意，將帆布釘在老舊的牆壁上，遮掩住無法除去的斑漬。她也喜歡為舊

上一　花園中的卡洛琳。

上二　古董糖果及藥罐正是展示珍藏鈕扣的絕佳方法。

右頁　工作空間除了注重功能性之外，也可以是美麗的。

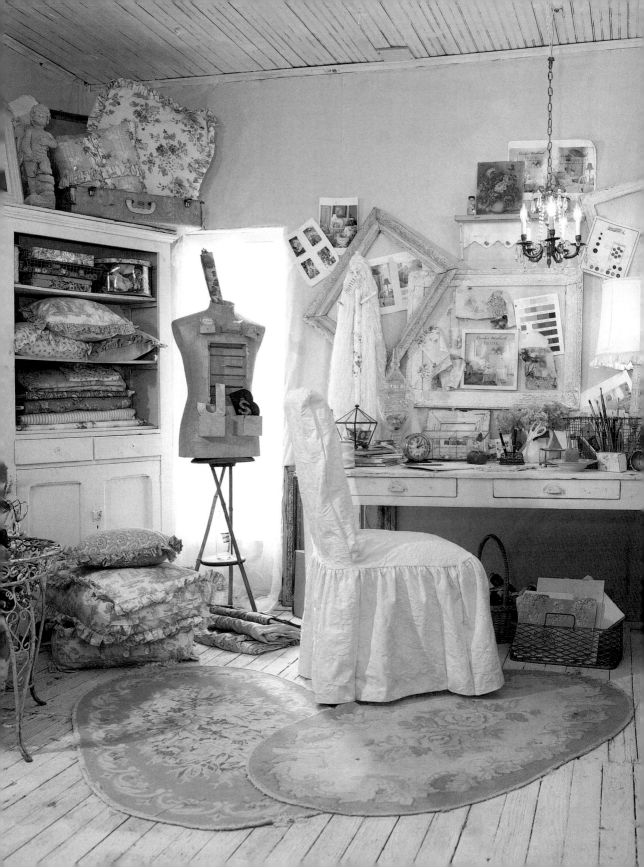

東西找到新用途，例如把一個布製的鞋袋變成收納古董緞帶的空間，或者是將影印的故事書頁、聚合纖維板再加上一些想像力，就成了壁畫。為了吸引其他的感官，她將空氣染上薰衣草和尤佳利的香氣，並且挑選設定氣氛的音樂。「你必須能享受一個你得花上那麼多時間的地方。」她說。

當她的空間雜亂時，卡洛琳就感到心浮氣燥而且缺乏效率。「然後我就旋風似地分類、歸檔和打掃，之後，我會覺得我真的完成了一些事。」舊式置物櫃的網籃收納著檔案夾和顏料，瓶瓶罐罐則收納鈕扣和畫筆等其他的物品。

儘管她喜歡整齊，卡洛琳也能欣賞「正確」的雜亂無章，例如一盒精心上色的彩色玻璃球，或者是古董帽花。她對於古董衣架、法國甲蟲之類的奇怪收藏品的喜好，已經成為家人取笑的題材。「我有一隻在跳蚤市場買的填充雉雞，當我帶著它出來時，我先生和朋友都笑翻了。」

卡洛琳最愛的一句話

「成功就是一再地失敗仍不喪失熱情。」
——邱吉爾（Winston Churchill）

左上　為尋常事物找到新用途，例如將筆插入花器中，就是一種有趣的工具收納法。

右頁　卡洛琳的目標是讓她的工作空間成為一個擁有如一盆繡球花和花園雕塑等美麗點綴品，並且是能夠鎮定、激發她的地方。

左下　金屬網籃收納畫筆和顏料，同時方便移動攜帶。

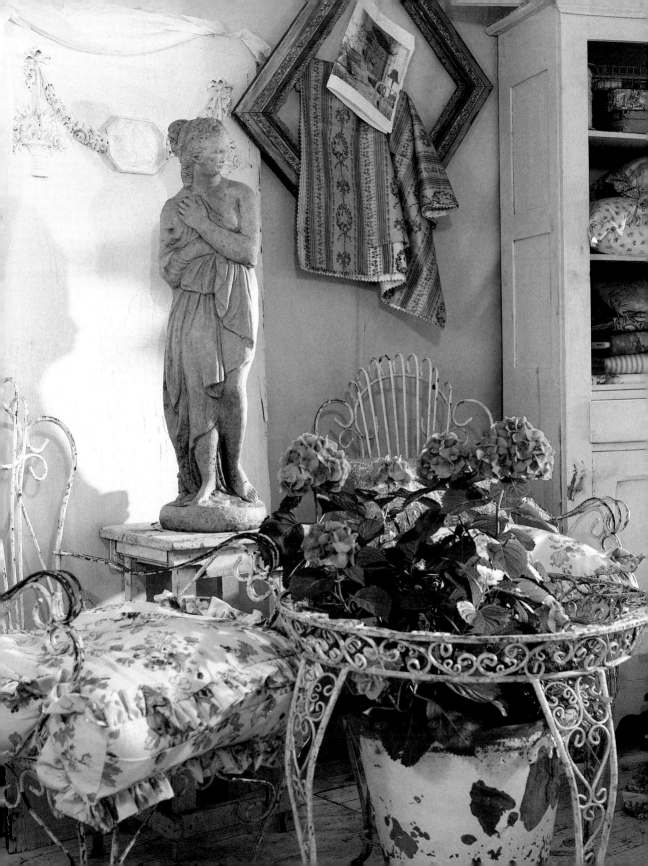

找到裝飾必需品的方法。舉例來說，一點油彩和老舊的畫框就可以把常見的告示板變成美麗又實用的物品。

http://www.carolynwestbrookhome.com

左上　對卡洛琳而言，投注於製作這些木頭線軸的手工和這個古董網籃，讓它們成為美麗的物品。

左下　布製的鞋袋可以是零碎緞帶和裝飾品的收納道具。

上　當你喜歡所使用素材的外貌時，工作站也可以是裝置藝術。

右頁　將布料釘在牆上，是一種美麗的收納法。

南西・偉莉
Nancy Wiley

——如果我在一個空白的房間裡，我大概會把它裝滿。我必須處於視覺雜音中才有靈感。

南西・偉莉小時候的創意空間是張白紙，毫無界線、充滿著可能性和邀約。現在，這個人偶製作者擁有一個滿是布料、跳蚤市場挖到的寶貝，及用來創作她獨樹一格雕塑品的材料工作室。某種程度而言，這個工作室本身就是南西邀請大家一同參與創作這些概念化作品的迷人發掘之旅。

「我有個基本想法，先開始雕塑頭部，然後從身邊周圍取材。」她說：「有一點像拼貼。」在找到用途之前，她可以收藏一些小東西長達十四年之久，才運用在作品中。「把它們放在眼前，能在無形中維繫和我思緒之間的對話。」

自稱為堆積家的南西，利用將形狀類似的物品集合在可堆疊的箱子裡、小東西則放在玻璃瓶、或是罐子裡，並且使用架子來陳列收藏的迷你紡紗機、或是小紅帽茶具等，

上一　站在維多利亞風格家中的鑲嵌玻璃前的南西，手中握著「紅心皇后」。

上二　這個盤子是放流動物品的地方。

右頁　南西創作的人偶從二十八吋的神仙教母到八吋大的小丑都有。

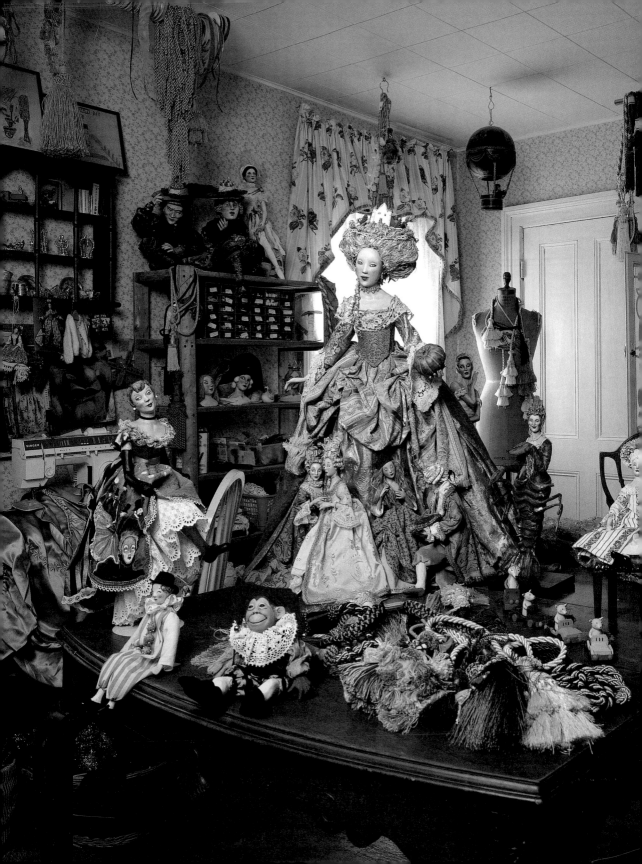

以避免空間完全被東西淹沒。她以色彩來分類布料，用裝釣具的盒子來收納珠子之類的小東西。在房間中央的大工作檯和舒適的滾輪式坐椅，則是每日活動的重心。

「我沒有每天整理收拾，」她說：「我樂於坐在其他人可能會覺得是一團混亂之中，並且完成我的創作。」不過她每個禮拜收拾一次，免得變得失控。「不過，好像都維持不了多久。」

雖然她也很欣賞乾淨、整齊、簡約的空間，但她卻無法在那樣的環境中工作。「如果我在一個空白的房間裡工作，我大概會把它裝滿。我是那種必須處於那種視覺雜音中才會有靈感的人。」

對無法擁有個人工作室的藝術家，南西建議可以在家中任何一個地方佔一個空間當工作室。「我有個朋友在客廳畫畫，她的家人都適應了，也沒什麼大不了。」維持創意的關鍵在於寧靜，她說：「將收音機關掉，不要接電話。每天花點時間安靜一下，靈感自然就會浮現。」

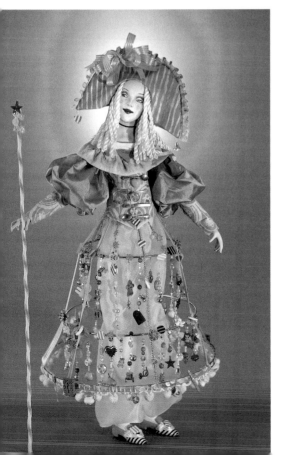

左上　《艾莉絲夢遊仙境》（Alice in Wonderland）放在一個轉盤上，觀賞者可以看到二十二吋和十二吋兩種不同大小的人偶。

左下　構成這個人偶裙子的細小物品，全都來自於一個玻璃瓶中的收藏。

左上 南西架子上的任何事物,幾乎都可能成為她的下個作品的一部分。

右上 「我試著將類似的東西放在籃子裡,再放在架子上。」這是裝著蕾絲的籃子。

左下 「儲藏架永遠不嫌多。」

南西最愛的一句話

「充滿信心地朝著夢想前進。過你想要中的生活。當你簡化生活時,宇宙的定律也就變得簡單了。」
——亨利・梭羅(Henry David Thoreau)

135

瑪莎‧楊格
Martha Young

——瑪莎對於工作空間中綠色有機物質和其他不同元素並列時，所創造出來的寧靜平衡感非常地滿意。

擁有文學學士和藝術碩士雙學位的瑪莎‧楊格是個經驗豐富的藝術教育家、插畫家、童話布偶雕塑家，和專業說書人。一九九八年，她和先生賈克麥魁庚（Jock McQuilkin）在喬治亞州亞特蘭大市中心，共同創辦了溫伯設計公司（Whimble Designs, Inc.）。在那裡，她呈現出一個名為「魔法地」（The Enchanted Place）的奇幻創作空間，用以保護並且滋養她的神奇人物——溫伯人（Whimbles）。這些人物和同伴在國王泰迪斯憂心地球上的光會像一千年前「卡魯曼」王國（Caelumen）一樣變得昏暗情況下，奉命遷移到新的住所。於是他們來到這裡（魔法地），教導我們幾乎已經遺忘的價值和傳統，同時「溫伯人」也鼓勵大家不要忘記夢想。

這些矮小的訪客就是瑪莎的繆思。他們的啟發反映在溫伯設計囊括同一個屋簷下的實驗性零售藝廊、藝術家工作室及住所中的每個角落。他們的精神引導著瑪莎發揮他們神奇的縫紉技巧，創作出精緻優雅的產品。同時他們也鼓勵她設計一個高度組織化，卻美麗寧靜的空間。只有這種方式，他們才能在彼此的陪伴下開始並完成任何的創作。

森林溫伯曼寧（Manning the Woodland Whimble）的啟發

在曼寧和家人離開家鄉之前，他們都住一株美麗、高大有溫馨的楓樹上。所以現在，當曼寧高踞

上 瑪莎和愛犬皮皮。

右頁 森林溫伯曼寧高踞在可以輕易地在銅桿上滑動的梯子上。

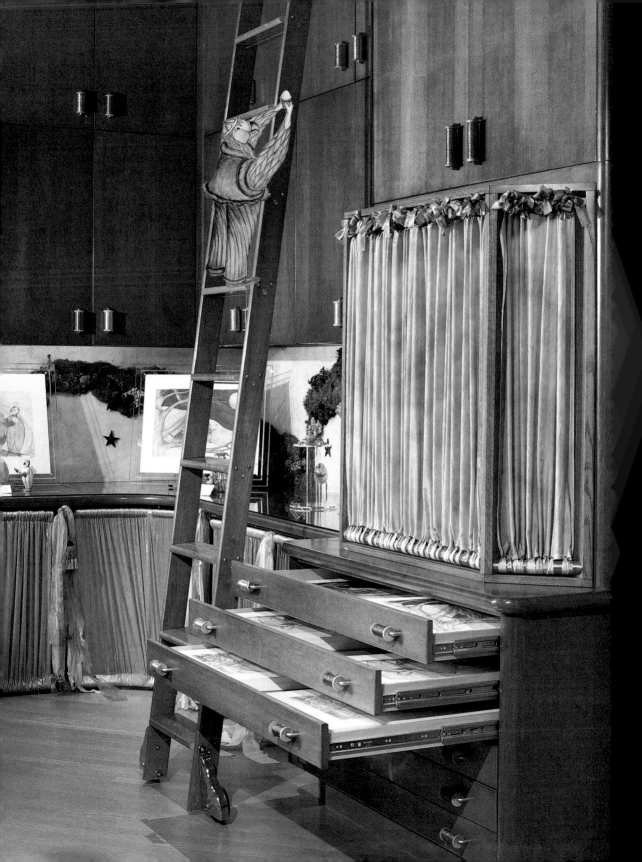

在瑪莎架在楓木櫃子前的移動長梯上時，最感到心滿意足。在這裡，他不但能呼吸最愛的樹木的芳香，同時也能感受到楓木的奢侈的滑順。當櫃子門打開時，他能瞥見裡面整齊安置的完成作品。由於他的記憶力極佳，所以他常幫瑪莎收藏特殊作品。

環視整個房間，曼寧最欣賞空間的設計。「當然了，」他低聲地自言自語：「我協助她解決一些重大的收納問題，產生的結果只會讓這個地方更加美麗，如果我能這樣自誇的說的話。」

部分因為他居高臨下的視野，曼寧在「卡魯曼」王國向來以他收納的才能著稱，他和瑪莎針對收納空間有過長時間的討論，對他而言，這是個長期的挑戰。首先，為了督促她把物品收納在視線以外平架上，他建議她製作一個形狀類似防火梯的移動式木架。他高興地縫製手染的粉彩中國絲綢，並且在上下都加上孔眼，不久後，曼寧和心愛伴侶──蘇菲用緞帶穿過孔眼，然後將絲料固定在架子上下的木條上。完工後，他們在布料後的空間點上燈，照亮絲料。後來，這兩個「溫伯人」挑選些淺粉色的絨布覆蓋住檯面和地板之間的空間，瑪莎在檯面和地板之間加上橫桿，曼寧在剪下的布料的上下都縫出包管套，然後將橫桿穿過。現在瑪莎只要移除橫桿就可以拿取收藏的材料。

淺粉的色彩和絲質布料，以及用來製作更多儲藏空間的布料，與四周溫暖的楓木有相輔相成的效果。曼寧非常喜歡這種效果，但更重要的是，他喜歡儲藏空間安全地隱藏在櫃子、抽屜以及布料遮蔽

住的地方。他和瑪莎都同意這個空間看起來奢華，但簡潔、而且寧靜。

樹蛙史戴佛（Stafford the Tiny Tree Frog）的啟發

史戴佛是森林溫伯的同伴。它最喜歡的地方之一是瑪莎的緞帶和流蘇櫃。這個小青蛙想念克魯曼的森林，以及它當做家的楓樹，所以這個有著木瘤花紋的櫃子讓他感到很親切。史戴佛喜歡和同伴玩捉迷藏。因為本身鮮豔的色彩，所以它隨時可以輕易地隱藏在那些手染的鮮豔絲質流蘇中。

和曼寧一樣，史戴佛往往跳到櫃子的最頂端俯視

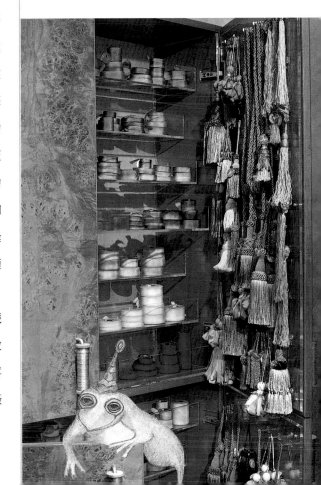

下方的一切。由於架子的層板是玻璃纖維製成的，所以它的視線很清楚。雖然，他在來到「魔法地」之前從來沒看過這種質材，他卻很喜歡玻璃纖維，因為這讓它想起注視著林中水晶般清澈的小水塘。當櫃子完工後，在研究層板時，他建議瑪莎可以使用透明光滑的質材來收納、展示緞帶。當她依建議行事時，他高興極了。

現在，這個櫃子非常地完美。當櫃門關閉時，只看的到表面的楓木木瘤貼皮，以及小青蛙仔細挑選過的古董金屬線軸，所呈現的效果不同凡響、而且有不同質感趣味。當櫃門開啟時，史戴佛確保櫃子裡面的東西維持整齊的模樣。他為層板撢灰，將緞帶仔細地疊在一起，並且小心的排放流蘇。整體而言，他創造出一個絕佳的展示。

枕頭溫伯迪藍尼（Delaney the Pillow Whimble）的啟發

有一天，枕頭溫伯迪藍尼靜靜地站在魔法地長長的走道上。聽到腳步聲時，小小的他迅速地閃到一側。當他看到是瑪莎打開附近的門時，他跑向她，扯她的裙子引起注意。「如果你願意聽的話，我有個點子！」他宣稱。

瑪莎慈祥地低頭看他，將迪藍尼抱起來放在肩膀上。「當然囉，迪藍尼。」她回答。

「嗯，那麼你一定得知道我不斷地想起在古魯曼地道家中儲藏我們上好床單的方法。我們建造高大的木框（對我們而言很高大了），我們在兩側挖洞，

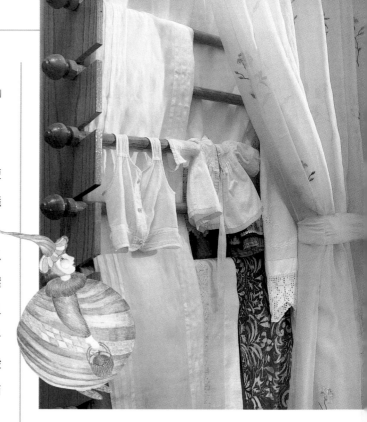

左頁 小樹蛙史戴佛認為這個直立的實用櫃子，線條美麗到不論是開啟或是闔上都很漂亮。

上 枕頭溫伯迪藍尼欣賞層層的刺繡薄紗窗簾，堆疊在其他的精緻布料上為長廊所創造出的迷人效果。

好承載許多小但是強壯的樹枝。最後，當我們的布都洗好燙好時，我們小心地把它們掛在每根桿子上。你曉得，這種利用地道的方法對我們而言很實際。但是能夠看到所有乾淨的床單展示出來也很漂亮。我想，你是否要沿著這個走道採取類似的做法？」

「你的點子太聰明了！」瑪莎說，同時已經開始思考她要如何將這個溫伯住所的建築特色轉化到她

的環境中。她想到可以建造一個一尺寬的松木框釘在牆上，在兩邊側板上每隔五吋就鋸一個四吋深、半吋寬向下傾斜的缺口。這個寬架子可以裝上數個有桿頭的標準木製窗簾桿，就可以固定住了。當所有的木頭都染上她挑選的金木色後，她和溫伯人就可以將她最好的蕾絲床單和古董童裝掛在桿子上。

雖然這個計畫很久以前就完成了，但是溫伯人對產生的效果從來不感到厭倦。有時候，迪藍尼和瑪莎高興地將薄紗簾綁起來，展現這個特殊的裝置。有時候，她們讓簾子垂下來，創造出一種迷人、薄紗覆蓋蕾絲的層疊的效果。

山丘溫伯戴佛妮（Daphne the Hillside Whimble）的啟發

山丘溫伯戴佛妮來自古魯曼的高地，那裡的光線純澈且明亮，春天和夏天時草木生長繁盛。她時常拿著一根心型粉晶手杖獨自在她最愛的草原小徑上漫步，或是沿著蜿蜒過大地的河流散步。在魔法地她最愛的房間是瑪莎畫插畫的地方。

穿透圓形窗戶的陽光，經過窗戶玻璃磨砂花樣的過濾以及圓形、多面的玻璃飾品的折射，製造出一圈魔法般的光環。這些飾品不但讓戴佛妮想起她自己的心型粉晶手杖，還有家鄉的其他寶石。不久前，她建議將工作室的牆壁漆成像她在山中的家底下通過的水晶地道的顏色。在瑪莎的許可下，她將房間小部分的牆面按照她的記憶上色。沒多久，戴佛妮和其他的克魯曼朋友就將這個小房間的每一吋牆壁都漆上顏色。不同深淺顏色的堆疊顯得非常地完美。

瑪莎對於這個空間中有機物質（綠色植物）和其

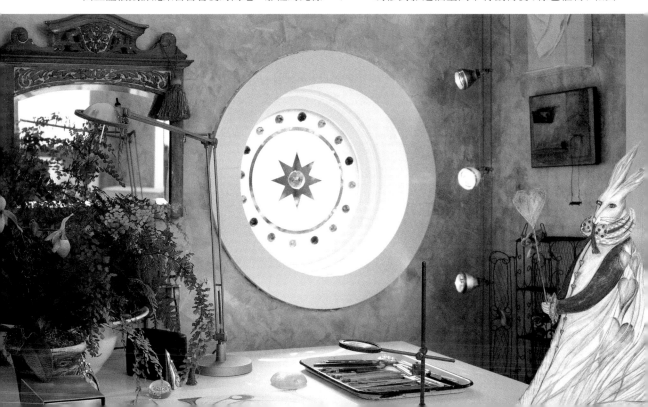

雙生蘭花溫伯莎夏和魯迪（Sasha and Rudi the Orchid Whimble Twins）的啓發

和其他的「溫伯人」一樣，雙生兄弟莎夏和魯迪對於綠色植物和香花都有著深厚的感情和欣賞。在「克魯曼」他們最喜歡的睡覺地方就是拖鞋蘭的花心。他們時常用纖細多葉的枝條和藤蔓編織成心型的環。當他們來到「魔法地」時，欣喜若狂地發現到處都是綠色植物，甚至還包括藏在蕨類中的蘭花。和他們的朋友戴佛妮一樣，他們喜歡照顧所有需要關切的植物。時常可以看到他們的小梯子靠在正在照料的植物旁。

幫瑪莎的畫作尋找儲藏空間的問題，溫伯孿生子在抵達新家後沒多久就解決了。他們找到一組很棒的木製平架，並且建議將它放在瑪莎工作室中另一扇圓形窗戶下。完成後，魯迪將一些植物移到架子上，這個位置下午的光線讓他們生長的更好。沒多久，溫伯人就將每個抽屜都裝滿了瑪莎的畫作。現在當瑪莎需要某件作品時，她可以依賴他們迅速地

他不同元素並列，所創造出來的寧靜平衡感非常地滿意。戴佛妮握著她的心型手杖爲這種平衡增色並且爲空間增添了人氣。雖然她們時常聊天，但是戴佛妮和瑪莎一樣專注於瑪莎的畫。這個與世隔絕的房間裡一片寧靜，完全隔絕了牆外的停車場和街道的來往活動與雜音。

上　雙生蘭花。溫伯莎夏和魯迪利用綠色植物和香花來強化每個房間的美。

左頁　山丘溫伯戴佛妮喜歡將有機植物世界和建築元素並列，工作室利用這一點創造出寧靜的平衡感。

幫她找到，並且展示在繁盛花草環繞中的木製檯面上。在那裡，所有的「溫伯人」都可以欣賞瑪莎的色鉛筆作品，以及其他「古魯曼」人物的拍立得轉印像，和她愉悅的立體人偶。

古魯曼國王泰迪斯（the Caelumen King, Thaddeus）的說法

「瑪莎的魔法地提供所有來自『古魯曼』的訪客一個安全港。相對的，他們提供她啟示、靈感和陪伴，讓她的工作環境更為豐富。這名藝術家以及所有來自古魯曼王國的人，採取隨時都可以將櫃子門關閉或是開啟展示的概念來設計安排這個空間。結果就是乾淨俐落而無雜物。另外，『溫伯人』和瑪莎將有趣的建築元素組合在一起，搭配上有機植物世界，產生一種平靜又充滿活力的整體性。專注於每個細節，讓這個空間有序的美提供瑪莎一個能專心並且充分發揮創意的空間。」

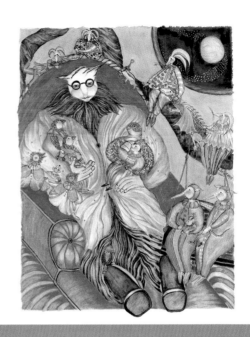

上 「克魯曼」國王泰迪斯，一個立體布製雕塑。

右上 《友情的溫暖》（The warmth of friendship）一本由亞希安納貓托比亞斯和溫伯人為《克魯曼王國傳奇》（The legend of the land of caelumen）所繪製的書（媒材：色鉛筆）。

右下 地蛙尼伯，一個立體布製雕塑奇幻偶像。

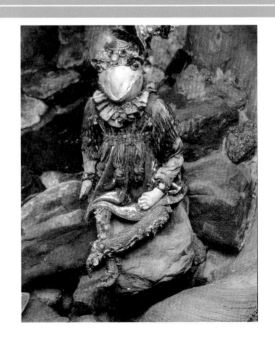

掌握最新的生活情報，請加入太雅生活館「生活品味俱樂部」

很高興您選擇了太雅生活館(出版社)的「生活品味」系列，陪伴您一起享受生活樂趣。只要將以下資料填妥回覆，您就是「生活品味俱樂部」的會員，將能收到最新出版的電子報訊息。

029

這次購買的書名是：生活良品／26個美國女設計師的靈感工作室

1. 姓名：　　　　　性別：□男 □女

2. 今年貴庚？□15~20 □20~25 □25~30 □30~35 □35~40 □40~50 □50~60□60以上

3. 您的電話：＿＿＿＿＿＿＿＿＿＿＿＿　您的E-mail：＿＿＿＿＿＿＿＿＿＿＿＿＿＿
 地址：郵遞區號□□□＿＿＿＿＿＿＿＿＿＿＿＿＿＿＿＿＿＿＿＿＿＿＿＿＿＿＿＿

4. 您的職業類別是：□製造業 □家庭主婦 □金融業 □傳播業 □商業 □自由業
 □服務業 □教師 □軍人 □公務員 □學生 □其他

5. 每個月的收入：□18,000以下 □18,000~22,000 □22,000~26,000
 □26,000~30,000 □30,000~40,000 □40,000~60,000 □60,000以上

6. 您是如何知道這本書的出版？□＿＿＿ 報紙的報導 □＿＿＿ 報紙的出版廣告
 □＿＿＿ 雜誌 □＿＿＿ 廣播節目 □＿＿＿ 網站 □書展 □逛書店時無意中看到的 □朋友介紹
 □太雅生活館的其他出版品上

7. 讓您決定購買這本書的最主要理由是？ □封面看起來很有質感
 □內容清楚資料實用 □題材剛好適合 □價格可以接受
 □其他

8. 您會建議本書哪個部份，一定要再改進才可以更好？為什麼？

9. 您是否已經照著這本書開始學習享受生活？使用這本書的心得是？有哪些建議？

10.您平常最常看什麼類型的書？□檢索導覽式的旅遊工具書 □心情筆記式旅行書
 □食譜 □美食名店導覽 □美容時尚 □其他類型的生活資訊 □兩性關係及愛情
 □其他

11.您計畫中，未來想要學習的嗜好、技能是？ 1.＿＿＿＿＿＿ 2.＿＿＿＿＿＿
 3.＿＿＿＿＿＿ 4.＿＿＿＿＿＿ 5.＿＿＿＿＿＿

12.您平常隔多久會去逛書店？ □每星期 □每個月 □不定期隨興去

13.您固定會去哪類型的地方買書？ □連鎖書店 □傳統書店 □便利超商
 □其他

14.哪些類別、哪些形式、哪些主題的書是您一直有需要，但是一直都找不到的？

15.您曾經買過太雅其他哪些書籍嗎？

填表日期：＿＿＿＿＿年＿＿＿＿月＿＿＿＿日

廣 告 回 信
台灣北區郵政管理局登記證
北 台 字 第 1 2 8 9 6 號
免 貼 郵 票

太雅生活館　編輯部收

106台北郵政53～1291號信箱
電話：(02)2880-7556

傳真：**02-2882-1026**
(若用傳真回覆，請先放大影印再傳真，謝謝！)

太雅生活館

創造生活的感受 · 學習優質的品味